버려지는 디자인 통과되는 디자인

편집 디자인

이민기, 강윤미 지음

길벗

버려지는 디자인
통과되는 디자인
편집 디자인

초판 발행 · 2017년 10월 2일
초판 12쇄 발행 · 2023년 2월 15일

지은이 · 이민기, 강윤미
발행인 · 이종원
발행처 · (주)도서출판 길벗
출판사 등록일 · 1990년 12월 24일
주소 · 서울시 마포구 월드컵로 10길 56(서교동)
대표전화 · 02)332-0931 | **팩스** · 02)323-0586
홈페이지 · www.gilbut.co.kr | **이메일** · gilbut@gilbut.co.kr

기획 및 책임 편집 · 정미정(jmj@gilbut.co.kr)
표지 디자인 · 장기춘 | **제작** · 이준호, 손일순, 이진혁
영업 마케팅 · 전선하, 차명환, 박민영 | **영업관리** · 김명자 | **독자지원** · 윤정아, 최희창

편집 진행 · 앤미디어(master@nmediabook.com) | **전산 편집** · 앤미디어
CTP 출력 및 인쇄 · 상지사 | **제본** · 상지사

ISBN 979-11-6050-283-1 03600
(길벗 도서번호 006926)

정가 17,000원

독자의 1초까지 아껴주는 정성 길벗출판사

길벗 IT교육서, IT단행본, 경제경영서, 어학&실용서, 인문교양서, 자녀교육서 ▶ www.gilbut.co.kr
길벗스쿨 국어학습, 수학학습, 어린이교양, 주니어 어학학습, 학습단행본 ▶ www.gilbutschool.co.kr

페이스북 www.facebook.com/gilbutzigy
네이버 포스트 post.naver.com/gilbutzigy

PREFACE

통과되는 디자인은 어떤 디자인일까?

이 책은 이러한 생각에서부터 시작되었습니다. 항상 변화와 감각이 필요하고, 체력과 적성은 기본이어야 하는 편집 디자인과 그래픽 디자인 시장에서 15년 이상 일하면서 버려지는 디자인과 통과되는 디자인의 분명한 차이를 느끼게 되었습니다. 그리고 이러한 현실적인 이야기를 들려주고 함께 공감하고 싶었습니다.

디자인은 예술이 아닙니다. 디자인과 예술의 가장 큰 차이는, 디자인은 자아실현을 위해서는 안 된다는 것입니다. 프로젝트를 이해하고 해당 프로젝트에 맞는 디자인 요소를 가지고 레이아웃 작업을 하고 주제 및 콘텐츠를 표현해야 합니다. 여기에 상황에 적절하다면 디자이너 개인의 취향이 자연스럽게 섞일 수 있는 것입니다.

이 책의 왼쪽 페이지에는 버려진 디자인이 있고, 오른쪽 페이지에는 통과된 디자인이 있습니다. 그러나 왼쪽 페이지 디자인이 나쁘고 오른쪽 페이지 디자인이 정답이라고 하는 것이 아닙니다. 심지어 왼쪽 디자인이 개인적인 관점에 따라 더 나아 보이는 경우도 많습니다. 실제 디자인을 하다 보면 수많은 이유로 디자인을 수정하게 됩니다. 우리는 보통 완성된 디자인만 보기 때문에 그 과정을 보기는 쉽지 않죠. 과정을 보기도 어렵지만 그 과정 중에 있었던 일을 알기는 더욱 힘듭니다.

초보 디자이너 수준을 벗어나게 되면 그 다음 단계에서 필요한 것은 바로 왜 이 디자인이 이렇게 되었는지를 설명할 수 있어야 하는 것입니다.

클라이언트의 일방적인 취향, 독자의 눈높이, 인쇄 표현의 한계 등으로 디자이너는 수없이 수정을 요구받습니다. 그러나 일방적인 수정이 아닌 서로 주제를 이해하는 상태에서 프로젝트를 이야기하고 완성해야 합니다.

디자인을 하면서 틀린 것은 없습니다. 다만 다를 뿐입니다. 하지만 이유를 말하지 못하는 디자이너는 틀린 것입니다.

자신의 디자인에 논리를 가지십시오. 자신만의 철학이라도 좋고 좋아하는 디자이너의 오마주도 좋습니다. 검은색의 0.1 포인트 선을 넣고 이 선과 이 색상을 사용한 이유를 말할 수 있는 것이 단순한 오퍼레이터와 디자이너의 차이라는 것을 기억하기 바랍니다.

이민기, 강윤미

CONTENTS

Part 1 컬러

Part 2 그리드

Part 3 타이포그래피

Part 4 그래픽 요소

디자인 이론 ㅣ 그래픽 요소로 감각적인 디자인을 하라 200

디자인 보는 법 ㅣ 그래픽과 이미지 활용으로 디자인에 차별성을 더하라 208

PREVIEW

이 책은 컬러, 그리드, 타이포그래피, 그래픽 요소를 주제로, 100개의 디자인 시안 아이템을 4개의 파트로 나누어 구성하였습니다. 직관적으로 보고 이해할 수 있도록 왼쪽 페이지에는 버려지는 디자인을, 오른쪽 페이지에서는 통과된 디자인 시안을 배치하여 비교 분석하였습니다.

COMPOSITION

디자인을 보는 눈을 키우고 명확한 기준을 세우는 데 도움이 될 수 있도록 디자인 이론을 제시하고, 버려지는 디자인(No Good)과 통과된 디자인(Good)을 직관적으로 대조할 수 있도록 구성되어 있습니다.

디자인 이론

편집 디자인을 하면서 통과되는 디자인을 위해 꼭 알아야 할 디자인 이론을 알아보고, 다양한 편집 디자인 사례를 통해서 좋은 디자인과 나쁜 디자인을 살펴봅니다. 이론에 대한 이해를 돕기 위한 설명 이미지와 사례 이미지를 통해 개념을 확실히 이해할 수 있습니다.

디자인 해설

잘 된 편집 디자인 사례를 통해 디자인할 때 어떤 점을 고려해야 하는지, 매체의 특성, 주제, 편집 디자인에 사용해야 할 콘텐츠에 따라 어떤 디자인이 효과적인지 알아봅니다. 뚜렷한 기준을 알고 있으면 디자인이 훨씬 쉬워집니다.

버려지는 디자인(NG)/통과되는 디자인(GOOD)

왼쪽 페이지에는 버려진 디자인이 있고, 오른쪽 페이지에는 통과된 디자인이 있습니다. 실제로 버려졌던 디자인과 통과되었던 디자인을 대조하여 그 차이를 확연히 알 수 있으며, 어떤 점을 수정하였을 때 통과되었는지 살펴보면서 좋은 디자인을 하는 힘을 키울 수 있습니다.

PART 1 컬러

통과되는
디자인

색상을 활용한 요소

색상을 요소로서 사용할 경우 전체적인 분위기에 맞는 색을 선택해야 합니다.

▲ 같은 톤

▲ 이미지와 같은 톤의 컬러 박스 활용
이미지에서 큰 비중을 차지하고 있는 녹색 계열의 색상을 사용해 아이덴티티 컬러를 살린
디자인을 완성하였습니다.

▲ 유사 색

▲ 톤 앤 매너 활용
이미지에서 주는 색상과 유사한 색상을 사용하여 전체적인 톤 앤 매너를 맞춰 통일성을 주
었습니다.

▲ 보색

▲ 보색 활용
전체적으로 사용한 컬러와 그와 상반되지만 어우러지는 보색을 활용하여 디자인의 완성도
를 높였습니다. 보색 관계가 어색한 색상을 선택할 경우 디자인에 대한 거부감이 느껴질 수
있습니다.

사진 톤 보정

사진 보정은 사진의 밝기와 디자인 콘셉트를 둘 다 고려해야 합니다.

▲ 채도와 명도에 따라 다르게 보이는 색상

▲ 일정한 톤으로 보정한 사진
디자인을 할 때 사진 색상도 고려해야 합니다. 명확한 콘셉트 및 색감을 표현할 필요가 없는
사진이어도 일정한 톤으로 보정해야 합니다.

▲ 너무 밝게 보정한 사진
사진 보정을 할 땐 사진이 너무 밝거나 어둡지 않게 하는 것이 중요합니다.

▲ 하나의 색감을 강하게 보정한 사진
뚜렷한 콘셉트가 없다면 한 가지 색감이 너무 강하지 않은 것이 좋습니다.

컬러의 강약과
아이덴티티 컬러를 고려하라

◄◄► Putin we are watching you
포스터 – Fons Hickmann m23
심플하지만 강한 컬러 대비로 임팩
트를 주었습니다.

◄ Summer Sound Festival 포스터
명확한 컬러 대비와 적절한 그림자
효과를 사용하여 디테일한 부분을 살
렸습니다.

① 디테일을 위한 효과 적용

심플한 디자인일수록 디테일에 더욱 신경 써야 합니다. 디테일할수록 완성도가 높아
질 수 있으며, 디테일을 위해 다양한 효과를 사용할 수 있습니다.

개체에 페더 효과를 사용하면 배경과 자연스럽게 이어지는 느낌을 줄 수 있으며, 개
체 안쪽에 그림자 효과를 주면 깊이감을 주어서 밋밋해 보일 수 있는 부분의 디테일을
살릴 수 있습니다.

② 포스터나 표지 작업에서 컬러 대비

포스터나 표지를 작업할 때는 멀리서도 시각적으로 구분될 수 있도록 힘 있는 디자인
을 하는 것이 좋습니다. 강한 컬러 대비는 시선을 오래 사로잡을 뿐만 아니라 색감에 차
이 때문에 시각적으로 여운이 오래 남습니다.

③ 디자인 요소의 강약 조절

강약 조절은 모든 편집 디자인 및 그래픽 작업에서 중요한 부분을 차지하고 있습니
다. 주요 텍스트에 힘 있는 표현을 하고 세부적인 부분은 디자인 요소처럼 작게 표현하
면 강약 조절을 쉽게 할 수 있습니다.

세부적인 내용이 크게 들어간다면 잘 보이겠지만 시선이 분산되고 중요한 부분에 대
한 집중력이 떨어질 수 있어서 주의해야 합니다.

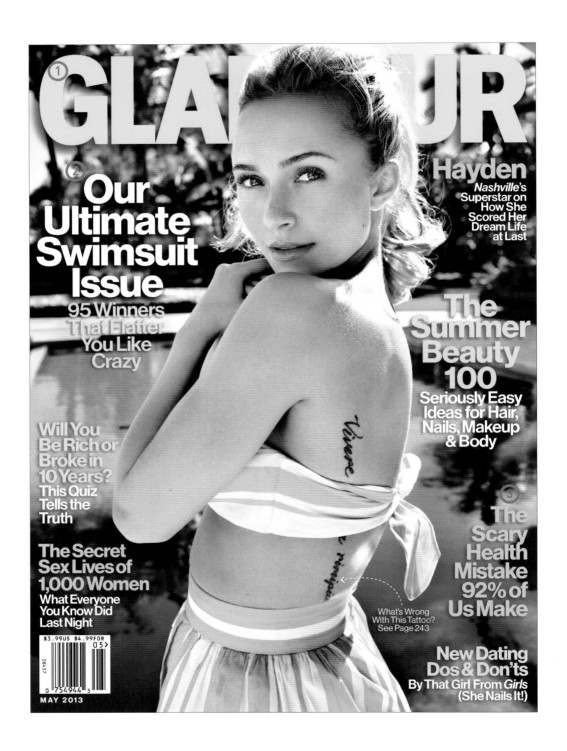

GLAMOUR

① ②

Our Ultimate Swimsuit Issue
95 Winners That Flatter You Like Crazy

Will You Be Rich or Broke in 10 Years? This Quiz Tells the Truth

The Secret Sex Lives of 1,000 Women What Everyone You Know Did Last Night

Hayden *Nashville*'s Superstar on How She Scored Her Dream Life at Last

The Summer Beauty 100 Seriously Easy Ideas for Hair, Nails, Makeup & Body

⑤
The Scary Health Mistake 92% of Us Make

Vivere

What's Wrong With This Tattoo? See Page 243

New Dating Dos & Don'ts By That Girl From *Girls* (She Nails It!)

$3.99US $4.99FOR

05>

08637

0 754944 5

MAY 2013

◀▲ 매거진 Glamour(US) 2013
아이덴티티 컬러를 전체적으로 잘 활용
하여 매거진 전체에 통일성이 있습니다.

① 아이덴티티 컬러

아이덴티티 컬러를 사용할 때, 해당 컬러의 색상을 디자인에 녹여서 풀어 주면 일관
성이 있으면서 시각적으로 완성도 있는 작업물을 만들 수 있습니다.

아이덴티티 컬러가 명확한 경우 다른 컬러를 사용하면 디자인 통일성이 떨어질뿐만
아니라 시각적으로 거부감이 들 수 있습니다.

② 적절한 양의 컬러 사용

아이덴티티 컬러를 사용하는 것은 디자인에서 중요하지만, 너무 많이 사용하는 것도
디자인에 방해가 됩니다.

흰색이나 검은색과 같이 과하지 않은 컬러를 적당히 섞어서 사용하면 아이덴티티 컬
러를 더욱 부각할 수 있을뿐만 아니라 조금 더 정리된 디자인을 선보일 수 있습니다.

③ 응용 컬러 활용

아이덴티티 컬러와 비슷한 계조의 컬러를 자연스럽게 스며들게 하는 것도 좋습니다.
아이덴티티 컬러가 노란색일 경우 연두색이나 주황색을 활용하면 이질감 없이 디자인을
이을 수 있습니다.

아이덴티티 컬러와 비슷한 계조의 컬러를 사용할 경우, 비슷한 컬러를 사용하는 것뿐
만 아니라 선택한 응용 색상이 배경에 묻히지 않는 것도 함께 고려해야 합니다.

컬러 편

01

컬러로 섹션을 분리한 디자인

이번 디자인은 행복한 아이를 주제로 한 인테리어 매거진의 목차 페이지입니다. 목차는 본문을 읽기 전 내용을 독자들에게 알기 쉽게 전달하는 역할을 합니다. 독자의 구매를 좌우하는 중요한 역할도 하기 때문에 보기 쉽고 주제에 맞게 디자인해야 합니다.

📋 잡지 단면 / 리빙, 인테리어 매거진 목차 ✏

주목성을 떨어뜨린 가로형 사진
전체 페이지에서 가로형 사진이 주는 비율은 힘이 약하여 주목성을 떨어뜨린다.

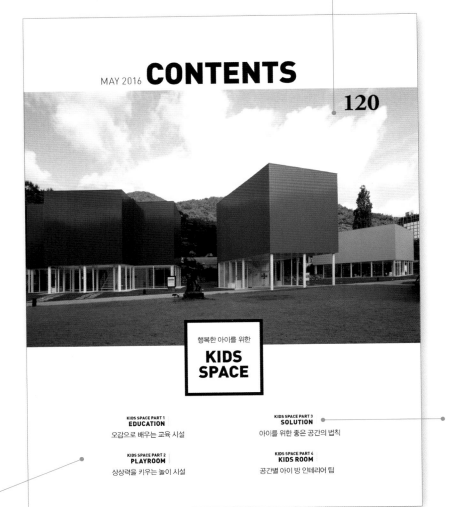

소극적 컬러 사용으로 섹션 분리감이 없는 목차
네 가지의 주제의 파트 분리감과 변별력이 약하다.

산만한 여백
글자 양이 적다고 해서 모든 디자인이 심플해 보이는 것은 아니다. 텍스트 여백이 가지는 모양이 단순하고 깔끔해야 의도한 효과를 극대화할 수 있다.

GOOD👍

MAY 2016 **CONTENTS**

행복한 아이를 위한
KIDS SPACE

KIDS SPACE **PART 1** EDUCATION | 오감으로 배우는 교육 시설
KIDS SPACE **PART 2** PLAYROOM | 상상력을 키우는 놀이 시설
KIDS SPACE **PART 3** SOLUTION | 아이를 위한 좋은 공간의 법칙
KIDS SPACE **PART 4** KIDS ROOM | 공간별 아이 방 인테리어 팁

120

◆ Editor's Choice
본문 섹션을 나타내는 네 가지 주제에 맞는 색상을 사용하여 파트별 내용 전달이 명확해졌습니다.
기존 가로형 사진이 세로 판형에서 임팩트가 떨어져 보일 수 있기 때문에
세로 트리밍을 하여 목차 사진에 주목성을 높였습니다.

포인트 컬러를 사용한 디자인

컬러 편 02

사랑과 패션이라는 소재를 다룬 매거진 디자인입니다. 페이지를 구성하는 컬러는 디자인 요소를 고려하여
사용해야 합니다. 컬러를 절제하며 최소한의 컬러를 사용하면 주목성을 높일 수 있어 주제를 더 명확하게
전달할 수 있습니다.

📖 잡지 펼침면 / 패션, 뷰티 매거진 내지 2페이지 ✏️

배경 컬러의 부조화
배경 컬러를 사용할 때는 디자인 요소(사진)와 조화로움
이 우선되어야 한다. 단순한 색감의 사진에 비해 강한
배경 컬러를 사용하여 사진의 주목성을 떨어뜨렸다.

일관성 없는 컬러 사용
여러 컬러를 사용하여 산만하고 집중도가 떨어진다.

- 디자인 요소와 어울리는 배경 컬러 선택
- 시각적 흐름에 맞는 포인트 컬러 사용

GOOD👍

🔵 Editor's Choice

단순한 색감의 사진을 강조하기 위해 배경 컬러를 삭제하고 포인트가 되는 최소한의 컬러를
사용하였습니다. 한 가지 컬러를 사용하면 많은 컬러를 사용하여 구성하는 것보다 오히려
주제를 더 명확하게 전달하고 강조하고자 하는 부분에 주목성을 높일 수 있습니다.

컬러로 주목성과 가독성을 높인 디자인

선 케어를 주제로 디자인한 뷰티 매거진 페이지입니다. 선 케어 관련 정보와 제품을 소개하는 사진과 텍스트로 구성되어 있습니다. 페이지를 구성하는 텍스트의 성격이 각각 다른 경우 컬러나 크기, 텍스트 단에 적절한 변화를 주어 내용을 구분하면 주목성과 가독성이 높아집니다.

📖 잡지 펼침면 / 패션, 뷰티 매거진 내지 2페이지 ✏️

부적절한 사진 트리밍
메인 사진의 인물 좌우가 단절되어
사진이 가진 힘이 약해졌다.

단조로운 제목
복잡한 구성의 페이지에서 단조로운 컬러와 전체
소문자를 사용한 제목은 주목성이 떨어진다.

구분감 없이 사용한 텍스트 단
성격이 다른 내용이 넓이나 단의 변화가 없이
배치되어서 시각적으로 구분감이 부족하여 가
독성이 떨어진다.

GOOD👍

🔵 Editor's Choice

주제를 표현하는 인물 사진을 오른쪽까지 와이드하게 배치하고, 제목 서체 크기를 다르게 하여
주제 단어에 포인트를 주었으며, 컬러를 수정하여 복잡했던 구성이 한결 정리되어 주목성이 높아졌습니다.
성격이 다른 내용의 텍스트 단을 그리드에 맞추어 변화를 주어 배치하면서
구분감이 좋아졌으며 가독성이 높은 구성이 되었습니다.

브랜드 컬러를 활용한 브랜드 북 표지

브랜드 북이란 제품과 브랜드에 대한 세부 정보를 기록한 책입니다. 브랜드 북을 디자인할 때는 브랜드가 가진 고유의 서체와 컬러를 플랫폼에 맞게 구성하여 브랜드 아이덴티티를 효율적으로 전달하는 것이 중요합니다. 행복하고 멋지며, 아름다운 삶을 브랜드 아이덴티티로 하는 'bliss'의 브랜드 컬러는 하늘색입니다.

📋 브랜드 북 / 브랜드 북 표지 ✏️

브랜드 아이덴티티와 연관 없는 컬러
구성 요소를 더 강하게 부각하기 위해 배경에 녹색을 사용하였지만 로고와 일러스트에 사용된 브랜드 컬러와 연결성이 없는 배경 컬러는 전달성이 떨어진다.

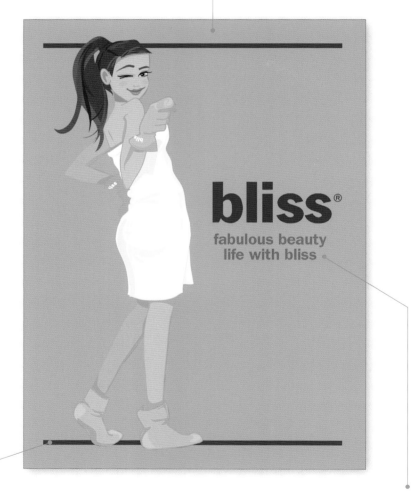

불필요한 라인
배경과 대비가 강한 컬러의 라인은 시각적으로 집중력을 떨어뜨려서 메시지 전달에 방해가 된다.

메시지 계층 구조가 반영되지 못한 구성
표지에서는 독자에게 전달하고자 하는 것이 무엇인지가 가장 중요하다. 브랜드 로고가 우선인지 제목이 우선인지를 먼저 파악해야 한다.

GOOD👍

- 파트 분리를 위한 충분한 여백 사용
- 효과적인 컬러 사용
- 전체 흐름에서 분리감 있는 디자인 고민

Livingsense
STYLE&LIFE

BEAUTY · FASHION · SHOPPING

미세먼지에 눈을 보호하는
아이 케어 방법(p.228)과
핑크색 립 모이튼(p.234)에
시선을 사로잡을 스트라이프 룩
(p.240)까지

SKIN&CO
ROMA

MIZON

LANCÔME

CHAGA
the SAEM

INSTITUT
ESTHEDERM
PARIS

NO SUN
SOIN PROTECTEUR
ECRANS MINERAUX
Haute tolérance
Longue tenue

100% MINERAL SCREEN
PROTECTIVE CARE
High tolerance
Long lasting protection

SUPER VEGITOKS
CLEANSER

⟳ Editor's Choice

파트를 분리하는 도비라 디자인에 바탕색을 사용하는 경우가 많은데 의미 없이 바탕색을 채우는 것은
좋지 않습니다. 이유가 명확하지 않은 색을 들어내어 사진을 충실히 보여주었으며,
여백을 효과적으로 활용하여 세련되고 존재감이 느껴지는 페이지가 되었습니다.

07 컬러 편

메인 사진 컬러를 사용한 디자인

'THE CROW(까마귀)'라는 주제로 표현한 칼럼입니다. 메인 사진에 어울리는 컬러를 사용해 칼럼을 표현할 계획을 했다면 사진 구도와 톤에 맞는 컬러를 사용해야 주제를 독자에게 임팩트 있게 전달할 수 있습니다. 그리고 디자인 요소를 활용하여 시각적 생동감을 전달하는 것도 중요합니다.

📖 잡지 펼침면 / 패션, 뷰티 매거진 내지 2페이지

NG

콘셉트를 전달하지 못하는 타이포그래피
강렬한 콘셉트를 전달해야 하는 제목에 일반적인 서체를 사용해 주목성이 약해졌다.

THE CROW

사진 구도에 맞지 않은 배치
시선이 왼쪽으로 향하는 인물 사진을 왼쪽 페이지에 배치하여 시선의 움직임이 왼쪽으로 향하면서 왼쪽 제목 텍스트로 시선 흐름이 자연스럽게 이동하지 못해 페이지 사이 연결성이 떨어진다.

모노톤 사진과 조화롭지 못한 배경 컬러
메인 사진은 모노톤의 강렬한 여성을 표현하고 있는 반면 배경의 부드러운 컬러는 메인 사진의 전달성을 떨어뜨린다.

- 주제에 맞는 컬러 선택
- 메인 사진의 시각적 흐름에 맞는 위치 선정
- 제목에 콘셉트를 드러내기 위한 타이포그래피 적용

GOOD👍

THE
CROW

검은 빗물이 흐르는 회색 도시, 암흑이 내려앉은 이곳에 인류의 고통에 대한 연민으로 몸부림치는 블랙 히로인이 있다. 시련과 비통을 꿰뚫는 회한의 기록.
EDITOR WON SEYOUNG PHOTO RANDOM VISUAL

◐ Editor's Choice

메인 사진을 오른쪽 페이지에 배치하고 제목을 왼쪽 페이지에 배치하여 시선 흐름이 자연스러워졌습니다.
메인 사진의 흰색 배경과 대비되는 검은색 배경을 사용하여 메인 사진 구성이 더욱 돋보입니다.
주제 인물 사진 시선의 흐름이 향하는 곳은 여백을 두어 시원하게 구성하였고
제목은 주제를 상징하는 그래픽 요소를 더하여 임팩트 있는 구성이 되었습니다.

컬러로 정보 전달력을 높인 디자인

해외에서 한복 전시를 목적으로 만든 포스터입니다. 내용 정보를 임팩트 있게 전달해야 하는 포스터를 디자인할 때는 타깃 분석이 무엇보다도 중요합니다. 누구에게 메시지를 전달하는가에 따라서 사진, 일러스트, 텍스트를 다르게 표현해야 하며 그에 따라 타깃에게 주제를 응집력 있게 전달할 수 있습니다.

📋 포스터 단면 / 한국 전통 의상 홍보 포스터 ✏️

타깃에 맞지 않은 은유적인 표현
한복을 잘 모르는 타깃에게 한복 저고리를 은유적으로 표현한 일러스트는 전달력이 약하다.

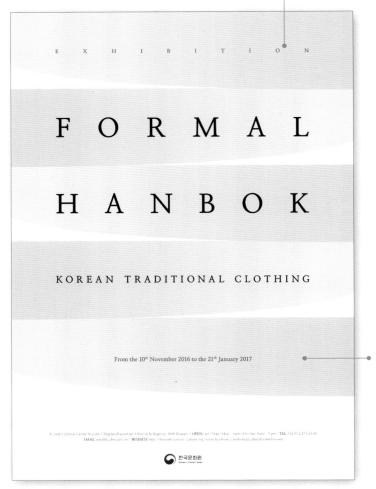

주제 표현에 부적절한 컬러 사용
한복이라는 주제로 표현할 수 있는 컬러는 다양하지만, 포스터의 경우 좀 더 직접적이고 임팩트 있는 컬러를 사용하여 응집력 있게 전달하는 것이 중요하다.

GOOD👍

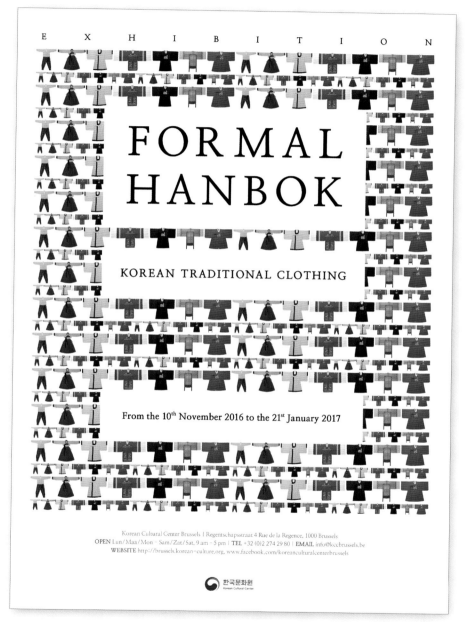

E X H I B I T I O N

FORMAL HANBOK

KOREAN TRADITIONAL CLOTHING

From the 10th November 2016 to the 21st January 2017

Korean Cultural Center Brussels | Regentschapsstraat 4 Rue de la Regence, 1000 Brussels
OPEN Lun/Maa/Mon – Sam/Zat/Sat, 9 am – 5 pm | **TEL** +32 (0)2 274 29 80 | **EMAIL** info@kccbrussels.be
WEBSITE http://brussels.korean-culture.org, www.facebook.com/koreanculturalcenterbrussels

한국문화원
Korean Cultural Center

◆ Editor's Choice

한복 전시회 포스터임을 표현하기 위해 다양한 한복 사진을 패턴화하여
반복적으로 배치하였습니다. 이로 인해 시각적으로 호기심을 불러일으킵니다.
제목과 정보를 시각적 안정감이 느껴지는 중앙에 통일성 있게 배치하여
시각적 흐름을 위에서 아래로 자연스럽게 흐르게 하여 전달력을 높였습니다.

컬러 편 09

컬러로 정보를 구분한 디자인

정보가 많은 페이지를 구성할 때는 컬러를 적절하게 사용하여 복잡한 항목을 구분할 수 있습니다. 정보를 시각적으로 구분하면 가독성이 높아져 독자가 내용을 혼돈 없이 쉽게 이해할 수 있습니다.

📖 잡지 펼침면 / 패션, 뷰티 매거진 내지 2페이지 ✏️

NG!

구분감 없는 텍스트 단 배치
페이지 안에서 많은 텍스트를 구분하여
시각적으로 답답함이 느껴진다.

균형감이 떨어지는 제목 서체의 두께
서체는 조화로운 사용을 전제로 한다. 과하게 굵은
서체는 가독성은 높으나 칼럼이 가지는 여성스러운
표현을 방해하는 요소가 되었다.

GOOD

💡 Editor's Choice

성격이 다른 본문 체크리스트 내용을 컬러 블록으로 구성하여 시각적으로 구분감이 들면서 본문 내용의
전달력을 높였습니다. 컬러를 주목성 있게 사용하여 내용이 많은 페이지의 답답함을 해소하였고,
제목 서체를 콘셉트에 맞게 가벼운 서체로 바꾸어 서체들 사이 조화가 균형을 이루었습니다.

포인트 컬러로 가독성을 높인 디자인

글이 정확하게 읽히도록 내용을 정리할 때 포인트 컬러를 적절하게 활용하면 좋습니다. 또한 구성할 요소가 다양한 경우에도 힘이 있는 포인트 컬러를 사용하여 주목성을 높일 수 있습니다.

📑 잡지 단면 / 패션, 뷰티 매거진 내지

주목성 없는 제목
제목은 시선의 흐름 중 가장 처음에 보여야 해서 지면 윗부분에 구성하는 경우가 많다. 윗부분에 있는 제목을 라인으로 표현하면서 만들어진 흰 공간으로 인해 주목성이 떨어진다.

구분감 없는 사진 배치
지면이 두 가지 카테고리로 나뉘어진 구성인데 사진에 간격이 좁아 두 내용의 구분이 가지 않아 정보 전달력이 약하다.

불분명하게 배치한 그래픽 요소
물감 느낌 개체를 바깥으로 배치하여 사용한 의미가 불분명하다.

가독성이 낮은 강조할 요소
강조되어야 할 요소와 내용이 본문과 같은 색이라 가독성이 낮다.

😊 Editor's Choice

첫 번째 주제를 표현하는 사진의 각도를 비틀어 공간감 있게 배치하고 물감 느낌 개체를
균형감 있게 배치하여 힘이 생겼습니다. 윗부분 제목 서체에 무게감 있는 컬러를 사용하여 주목성이
높아졌으며, 두 번째 카테고리 사진에 간격을 주어 분리감 있게 배치하여 내용 전달력이 좋아졌습니다.
제목 서체와 두 번째 주제 내용에 힘 있는 포인트 컬러를 사용하여 지면이 정리되어 가독성이 높아졌습니다.

사진 색감을 조절한 디자인

사진은 주제가 이해되도록 돕는 역할을 하는 동시에 독자들의 호기심과 시선을 끄는 도구로 사용됩니다.
사진 주제를 더 강하게 부각시키기 위해 사진의 색감을 조정하거나 사진을 트리밍하여 변형할 수도 있습니다. 내용의 콘셉트에 맞는 서브 사진을 사용하면 전달력을 높일 수 있습니다.

📖 잡지 펼침면 / 패션, 뷰티 매거진 내지 2페이지 ✏️

주제 전달이 부족한 본문 배치
레터 형식의 본문 글이 유기성 없이
배치되어 주제 전달성이 떨어진다.

주제(인물)가 부각되지 않는 사진
인물을 주제로 하는 칼럼에서 인물 사진이
부각되지 않아 주목성이 떨어진다.

GOOD👍

○ Editor's Choice

주제 사진에 컬러 톤을 겹쳐 주제 인물을 부각하고 레터 형식 손글씨 서체와 편지지 느낌을 주는
배경을 시선 흐름에 맞게 배치하여 개성 있으면서도 주목성이 높은 구성이 되었습니다.

톤온톤 배색을 활용한 디자인

여러 색상을 사용하지 않고 명도를 조절하여 배색을 하면 디자인에 통일성을 줄 수 있습니다. 특히 역사적인 자료에 톤온톤 배색을 활용하면 역사적 의미를 잘 전달할 수 있고, 신뢰도를 높일 수도 있습니다. 단 선택한 색이 어울리는지 고민해야 합니다.

📖 사보 펼침면 / 교육 재단 정기 사보 내지 2페이지 ✏️

인쇄에서 위험한 흰색 명조 글자
흰색 글자는 인쇄에서 깨지는 현상이
발생할 수 있다.

굵기도 컬러도 변화가 없는 제목
제목이 긴 편인데, 변화가 없어 가독성이
떨어진다.

주제와는 다른 느낌의 컬러
'역사'라는 주제를 표현하기에 적합하지 않은
컬러를 사용했다.

- 원고의 성격 이해
- 글자와 배경에 어울리는 색상 선택
- 본문 텍스트 흰색 사용 자제

GOOD

�𝗢 Editor's Choice

역사와 관련된 내용이기 때문에 중후한 고급스러움을 나타내기 위해 바탕색을 무채색 계열로
지정하였고, 톤온톤 배색으로 제목과 발문에 포인트 컬러를 사용하였습니다.
단색을 사용했을 때 지루할 경우와 여러 색을 잘못 활용했을 때
고급스러움이 약해질 수 있는 부분을 함께 고려한 디자인입니다.

브랜드 아이덴티티를 더한 디자인

서체와 컬러의 적절한 사용은 브랜드 아이덴티티를 부여하는 중요한 역할을 합니다. 기획 단계에서 브랜드 아이덴티티를 정확히 이해하고 그에 맞는 서체와 컬러를 사용해 메시지를 전달해야 합니다. 아래는 '오가닉'을 브랜드 콘셉트로 잡은 뷰티 페이지입니다.

📖 브로슈어 / 뷰티, 기획 콘셉트 20페이지 중 8페이지 ✏

NG

차별화되지 않은 서체
주제를 표현하는 제목에 사용한 영문 서체와
국문 서체가 조화롭지 못하고 브랜드 특성을
차별성 있게 전달하지 못한다.

통일성이 결여된 페이지
오가닉이라는 콘셉트를 표현하기 위한 배경
컬러와 질감을 사용했지만, 처음 페이지와
마지막 페이지에만 사용한 것은 통일성을 떨
어뜨린다.

주제를 표현하지 못한 단조로운 컬러
포인트가 되는 내용에 단조로운 컬러를 사용
하여 주목성이 떨어진다.

- 전체 페이지 사이 통일감 부여
- 주제를 표현할 수 있는 캘리그래피 사용
- 브랜드 아이데티티를 부여하는 컬러 선정

GOOD👍

🔄 Editor's Choice

전체 페이지 배경에 브랜드 콘셉트인 '오가닉'을 연상하게 하는
크래프트 종이 컬러와 질감을 사용하여 통일감 있게 구성하였습니다. 또한
주제에 맞는 채도가 낮은 녹색을 포인트가 되는 내용에 조화롭게
사용하여 주목성을 높였고, 국문 서체에 손글씨 서체를 사용하여
브랜드 특성을 차별화 있게 표현하였습니다.

동일한 주제로 묶은 디자인

컬러 편 **15**

다양한 내용(제품)을 동일한 주제로 인식시키는 방법 중에 하나로, 묶어 주는 구성 박스를 사용하는 방법
이 있습니다. 박스를 사용할 때는 박스 색상이 강해서 내용(제품)이 약해지지 않도록 주의해야 합니다.

📖 잡지 단면 / 리빙, 인테리어 매거진 내지 ✏️

약한 느낌의 타이틀
바탕과 제목의 색상과 굵기 변화 때문에
타이틀이 주는 힘이 약하다.

제품을 부각하지 못한 색상
배경의 푸른색이 제품의 집중도를 떨어뜨린다.

지루한 레이아웃
비슷한 구성의 반복으로 지루함이 느껴진다.

GOOD👍

LIVING CAST SMALL DETAIL

WASTE BASKET

인테리어 소품으로도 손색없는
오브제 같은 휴지통.

진행 김하윤(프리랜서)

1 라탄 바구니 모양으로 만든 플라스틱 재질의 휴지통. 열과 습기에 강해 물세척이 가능하며, 사이사이 구멍으로 통풍이 잘돼 곰팡이를 방지해준다. 12L, 1만2900원 **락앤락몰**. 2 심플한 디자인의 페달 휴지통. 고무링을 장착해 일체가 가능하여 뚜껑을 열고 닫을 때 소리가 나지 않는다. 14L, 5만원 **이노메싸**. 3 분리 수거통. 음식물 쓰레기통 등 다용도로 사용 가능하다. 벽이나 싱크대에 고정해 사용할 수 있어 편리하다. 12L, 4만2000원 **브라반티아**. 4 에폭시 메탈 소재의 휴지통. 입구 주위를 고무로 둘러 뚜껑을 닫으면 냄새가 새지 않는다. 감각적인 컬러 배색으로 인테리어 소품으로도 손색없다. 30L, 60만8000원 **페리고**. 5 소프트한 질감의 모던한 휴지통. 내부에 분리 가능한 통이 들어 있어 위생적으로 사용할 수 있다. 5L, 14만3000원 **세그먼트**. 6 스트라이프 원단 느낌에 내추럴한 우드 색감의 조화가 감각적인 휴지통. 내부에 플라스틱 바구니가 들어 있어 깔끔하게 사용할 수 있고, 뚜껑이 자석으로 되어 있어 탈·부착이 가능하다. 12L, 4만3000원 **까사미아**. 7 올리브 그린 컬러 뚜껑이 포인트가 되는 깔끔한 디자인의 휴지통. 두툼한 두께감과 강한 내구성이 특징으로 벽에 부착해 사용할 수 있다. 20L, 18만9000원 **코발트샵**. 8 스틸 소재 휴지통으로 오염에 강하다. 내부 휴지통에 손잡이가 있어 내용물을 비울 때 편리하며 종량제 봉투나 비닐봉지를 씌워서 깔끔하게 사용할 수 있다. 20L, 5만4800원 **락앤락몰**. 9 매끈한 디자인에 스마트 기능을 더한 프리미엄 휴지통. 실리콘 이중 밀폐 구조로 냄새와 세균의 유출을 차단하며 항균 효과를 인증받은 리뮬 백을 장착해 악취를 잡아준다. 18L, 5만5000원 **벨라비**.

제품협조 까사미아(www.casamiashop.com), 락앤락몰(www.locknlockmall.com), 브라반티아(www.brabantiashop.kr), 벨라비(www.vliba.co.kr), 세그먼트(www.segment.kr), 이노메싸(www.innometsa.com), 코발트샵(www.kobaltshop.com), 페리고(storefarm.naver.com/perigot)

🔵 Editor's Choice

타이틀 굵기를 조절하여 잘 보이게 하였고, 구성 박스의 레이아웃 및 제품 크기와 트리밍을 다양하게
조절하여 디자인이 지루하지 않게 하였습니다. 박스 색상을 무채색으로 변경하여 제품을 부각하였습니다.

주제에 맞게 색상을 바꾼 디자인

사회적 인지도가 있는 인사들의 스토리를 담은 책의 표지입니다. 책의 전체적인 느낌을 전달하는 표지는 독자들에게 중요한 작용을 합니다. 무조건 시선을 사로잡는 디자인보다는 책의 콘셉트를 이해하고 그에 맞춘 디자인을 해서 독자들의 마음을 사로잡아야 합니다.

📃 표지 단면 / 인사들의 대학 강연 단행본

주목성이 떨어지는 제목 서체
독자의 시선을 사로잡기에 부족한
일반적인 서체를 사용하였다.

나열식 사진 정렬
표지에서 나열식 사진 정렬은 자칫
지루해 보이고 임팩트가 떨어진다.

주제에 맞지 않는 컬러
무게감이 있는 책이 주는 분위기와 대조되는
컬러로, 주제와 맞지 않는다.

GOOD👍

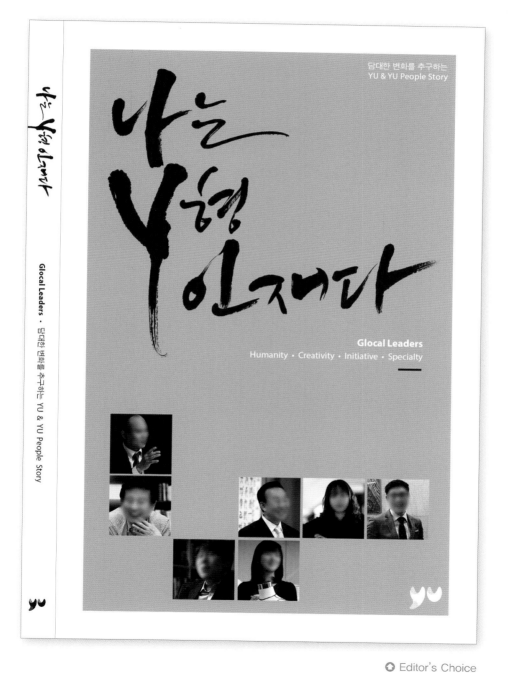

🔄 Editor's Choice

무채색 계열의 컬러를 사용해 책의 분위기를 표현하였고,
독자의 시선을 끌기 위해 캘리그래피를 사용해 제목의 주목성을 높였습니다.
사진을 자유롭게 배치하여 형식적이고 딱딱한 분위기를 탈피했습니다.

사용 컬러 수를 줄인 디자인

컬러 편 17

다양한 컬러를 사용한 디자인은 자칫 잘못하면 주제를 명확하게 나타내지 못하고 지저분한 디자인이 될 수 있습니다. 많은 색을 사용하기보다는 콘셉트에 맞는 컬러를 사용하는 것이 중요합니다.

📋 잡지 단면 / 리빙, 페어 매거진 내지 ✏️

NG

의미 없이 사용한 다양한 컬러
많은 컬러를 사용하여 디자인이 분산되어 보이고 지저분한 느낌을 준다.

힘이 약한 색상
파스텔 계열의 색상을 사용하여 눈에 띄지 않고 힘이 없다. 소주제로 사용하기에는 부적절한 색상이다.

분산된 사진 정렬
대지 끝에 위치한 인물 사진은 불안한 요소가 된다.
자유로운 형태이지만 단단한 구성감이 필요하다.

GOOD👍

🍗 더 바베큐 캠프

• • • •
디자이너가 만드는 캠핑요리

처음에 취미로 가게를 시작하셨다고 들었는데, 어떻게 시작하게 된 건가요? 캠핑 지해도 좋지만, 다양하게 해먹는 캠핑 요리를 좋아했어요. 하지만 캠핑요리는 쉬워보여도 할 수가 없어서, 일주일이나 이주일에 한 번씩 바다 캠핑을 즐겨 했어요. 그러다 보니 캠핑요리에 관해 관심이 더 커졌고 가게까지 내게 된 거예요. 보통 우리나라 사람들은 비비큐를 직화 숯불로 구워서 먹어요, 처음에는 외국에서 하는 방식의 바비큐(훈연, 형신로, 숙성)를 시도했지만, 사람들의 호불호가 많이 갈렸어요. 그러다 보니 한국인 입맛에 맞게 숙성과 훈연을 하기 위한 꾸준히 연구했어요. 그러다 보니 지금의 방식이 나온 겁니다. 겉에서 불을 강하게 쉬서 같은 비 마치하고 안에는 육즙이 가득하게 하고, 캠핑 스타일에 최대한 맞추기 위해서 노력했습니다.

직접 장사하게 된 계기는 무엇인가요? 저는 인생에서 가장 오랜 동안 하는 일이 내가 즐길 수 있는 일이어야 한다고 생각해요. 원래 전공은 디자인이에요. 서울에는 미술이 숯이서 아이를 가르쳐는 미술 학원 운영하나와 인테리어 사업 그리고 DIY 공방을 운영했고, 그러다가 무수히 출기면서 캠핑을 이용해 뭐하기를 해보고 싶다는 생각을 했고 그리 가게에 접목하다 보니 이렇게 바비큐 캠프가 되었네요.

디자인일을 하다가 주방일을 하게 되었는데 힘들지 않으신가요? 밖에서 보면 디자인과 주방일이 선거가 없다고 할 수 있는데, 사실 큰 연관이 있어요. 외부에서 아이디어를 보고, 사업 레시피를 개발하고 하는 일이 디자인을 하면서 익혔던 것들과 접목이 되더라고요. 그리고 디자인을 했었기 때문에 제만의 독창적이고, 창의적인 컬러가 있으니까 가게도 편리히 닮은 새로운 것들이 나오더라고요. 그래서 더 바베큐 캠프만의 색깔을 만드는게 즐거워요. 당연히 맛은 기본이겠죠.

다른 가게와 차별화된 요소가 무엇이라 생각하세요? 일난 특별하게 다른 것은, 소통할 수 있는 환경을 직접 만든 것이라 생각해요. 캠핑에는 사람하고 소통하고 함께 즐길 수 있는 문화가 높이 있다고 생각해요. 인테리어도 일부러 테라스 느낌으로 꾸몄어요. 테이블도 크고 길게 해서 많은 부들이 와서 함께 밥을 먹어도 소통할 수 있는 공간을 마련했요. 제가 가장 포인트로 둔 것은 사람들이 불편함 없이 모임 수 있는 공간과 새로운 된 비비큐 딱 두 가지 예요. 그런 제 마음을 이해해 주사는지 손님들도 좋아해 주셔서 감사하게 생각하고 있습니다.

더 바베큐 캠프의 앞으로 목표가 궁금해요. 캠핑요리라는 게 바비큐, 생걸살에만 국한되지 않는다고 생각해요. 다양한 형태로 뻗어 나갈 수 있는 캠핑요리를 단드는 것이 향후 목표입니다. 계속 레시피를 개발 중이고, 이색적인 이벤트를 많이 진행하고 있어요. 그리고 이 공간을 역동성 있는 공간으로 만들어 식당을 넘어서 즐겁고 재미게 놀고 먹고 할 수 있는 공간으로 만드는 것이 더 바베큐 캠프의 목표라고 할 수 있겠네요. 저울에는 마시멜로를 구워 만들어 먹는 스모어 메뉴도 준비하고 있고 여름, 겨울 등 시즌에 맞게 다양한 메뉴들을 계획하고 있습니다. 신메뉴가 나오는 것을 기대하는 손님들을 위해서 준비하는 과정이죠. 또 지금 하는 불 퍼포먼스나 서빙을 하는 과정에서 손님들과 대화하는 등의 방법을 통해 손님들과 더 가까워지기 위해 노력하고 있어요.

• • • •
대표메뉴 양꼬치 생바 주소 동산로 플랜아시아 20-5

🔴 Editor's Choice

음식이 맛있어 보이도록 사진에서 푸른빛을 빼고 붉은빛을 입혔습니다.
부담스러웠던 아이콘과 제목 크기를 줄이고 가운데 정렬하여 조화롭게 배치하였습니다.

컬러와 요소를 활용한 디자인

컬러 편
20

30명의 아티스트와 프로젝트를 소개하는 아트북의 표지 디자인입니다. 독자들이 가장 먼저 접하게 되는 표지에서는 임팩트 있는 구성으로 시선을 사로잡아야 하며, 책의 전체적인 분위기를 파악해 보여줘야 합니다. 하지만 주목성을 주기 위해 강렬한 컬러를 사용하는 것은 부담스러울 수 있습니다.

📖 표지 펼침면 / 한일 교류 프로젝트 아트북 ✏

유기성 없는 제호
시선을 끄는 힘이 없으며 다른 요소들과 연결성이 부족하다.

콘셉트를 전달하지 못하는 컬러
주제에 맞지 않게 표지 색상이 강렬하다. 책의 주제와 대상에 맞게 컬러를 선택해야 한다.

애매한 선 사용
사선을 디자인 요소로 사용한 아이디어는 좋으나 방향성이 없이 사용한 선은 의미 없다. 디자인 요소를 콘셉트에 맞춰서 배치해야 한다.

GOOD👍

나와 익숙한 것들에서 멀어질 수 있는 설렘 같은. 여행을
통해 제대로 일상을 잘 살아갈 수 있는 여유와 더 많은
것과 공감할 수 있는 유연함을 얻을 수 있다면 얼마나
멋질까요? 이렇게 젊은 작가들과 함께 떨리는 마음으로 9박
10일의 여행이 시작되었고, 이색한 공간에서 많은 이야기와
만남, 그리고 가슴속 깊은 그리움마저 생겼습니다.

본문중에서

ISBN 978-89-954139-6-7

공감:共感

공간(空間) ✕ 감각(感覺)

CREATOR
WITH AKITA

global·g

◐ Editor's Choice

표지 컬러는 주제와 맞게 적절히 사용하여 주제와의 유기성을 높여야 합니다.
난색을 사용해 공감이라는 콘셉트에 맞는 차분한 느낌을 주었습니다.
또한 각 면마다 사선을 응용과 변화를 주면서 사용해 표지에 개성을 부여했으며,
텍스트도 사각 박스 및 사선에 맞추어 배치해 독자로 하여금 흥미를 유발할 수 있도록 하였습니다.

디자인 비하인드

PART 2 그리드

통과되는
디자인

그리드로 지면을 구성하라

디자이너에게 그리드란?

그리드는 효율적인 디자인을 위한 보이지 않는 가이드 선입니다. 그리드에 맞춘 여러 조형 요소와 본문, 사진과 같은 디자인 요소는 보는 이에게 통일성과 시각적인 안정감을 줍니다. 그리드 디자인에서 이미지나 문자의 비례를 이용하면 낱쪽의 역동성을 극적으로 바꿀 수 있으며 이미지나 문자 방향에 영향을 받지 않는 중립적 공간을 만들 수 있어 보는 이가 다른 시각으로 보게 할 수 있습니다. 대칭적인 공간이 황금비율을 이룰 때 그리드의 역동성이 더욱 크게 나타납니다.

그리드는 작업하는 디자인의 특성을 고려해서 만들어야 합니다. 요소가 많고 복잡한 소스를 사용하거나 페이지가 많은 책일 경우 그리드 시스템을 정교하게 만들 필요가 있습니다. 용도에 따라 1단으로 구성하거나 여러 단으로 그리드를 만들 수도 있습니다.

칼럼

칼럼(단)은 그리드를 만들기 위해 분할할 경우 생기는 영역 또는 군집을 뜻합니다. 다양한 형태를 가질 수 있으나 일반적으로 직사각형이고, 시각적 대조, 비례감, 구성 원리 등에 기초하며 균형감 있는 정렬을 필요로 합니다. 그리고 광범위한 정보를 독자가 가장 편한 방식으로 볼 수 있도록 만들어야 합니다.

디자인에 사용하는 칼럼 수는 관습 또는 필요에 따라 결정되며 이때 중요한 고려 사항은 칼럼 너비입니다. 요리책을 만든다면 조리법을 담을 넓은 칼럼과 재료를 나열할 좁은 칼럼이 필요할 것입니다. 한편, 기차 시간표를 만든다면 정보를 제공할 여러 개의 칼럼이 필요합니다. 하나의 작업물 안에서 여러 그리드를 사용하는 경우도 많습니다. 디자인에 사용하는 칼럼 수는 규정된 것이 아니지만, 내용과 담아야 하는 특정 요소의 수를 이해하면 그리드를 사용하기가 더 쉬워집니다.

칼럼 그리드

블록 그리드에서 판면을 세로로 분할하여 만든 그리드입니다. 내용이 많은 신문이나 잡지에서 주로 사용하는 그리드 시스템으로, 다양한 변형이 가능합니다.

판면을 분할해 만든 단 개수에 따라 2단, 3단, 4단 칼럼 그리드라고 부릅니다. 한 가지 주제의 내용을 여러 단으로 나누어 배치할 수도 있고, 서로 다른 내용의 보조 정보를 담을 수도 있습니다.

▲ 시각적으로 변화를 주어 지루함을 없애거나 변형 단을 사용하여 흥미를 유발할 수도 있습니다.

모듈 그리드

디자인 요소가 많아 복잡하거나 세로로 분할된 칼럼 그리드만으로는 구성하기 어려운 경우에 사용합니다. 칼럼 그리드를 상하로 나누는 시각 기준선을 만들고 사각형의 면을 만들어 지면을 구성하는 그리드입니다.

대표적인 매체로 신문을 들 수 있습니다. 한 모듈 안에 사진이나 도표, 본문, 제목 등을 넣어 부분 또는 전체가 직사각형 형태 안에서 만들어지며, 정리를 요구하는 상황에서 유용합니다.

▲ 하나의 그리드와 단으로 소스와 주제에 따라 다양하게 응용 디자인을 할 수 있습니다. 그리드를 활용할 때는 너무 지루하거나 산만하지 않도록 주의합니다.

그리드 활용 방법

디자인에 맞는 그리드

◀ 정돈된 그리드
그리드를 활용해 디자인을 정돈하였습니다. 이미지 크기가 다양함에도 정리된 느낌이 들면서 지루하지 않습니다.

◀ 불규칙한 그리드
이미지 위치가 애매하고 텍스트 위치가 불규칙하여 시각적으로 불편합니다. 가이드라인이 없어서 시각적 흐름이 막혀 있는 느낌을 줍니다.

통일된 단 폭

▲ 한 칼럼에서 단 구성은 가급적 통일성 있게 하는 것이 좋습니다. 단 폭 또한 동일한 폭을 사용하는 것이 읽기 편할 뿐만 아니라 정돈된 디자인을 선보일 수 있습니다.

▲ 한 칼럼 안에서 다른 구성의 단을 사용할 경우 독자에게 혼란을 줄 수 있습니다. 단 폭의 길이가 같지 않을 경우 가독성도 떨어질 뿐만 아니라 정돈되지 않은 느낌을 줍니다.

정형 속에 비정형

정형화된 디자인 속에 비정형
동일한 단 형태와 윗부분 이미지 구성 등 정형화된 그리드와 누끼 이미지를 활용하여 정돈하면서도 율동적인 느낌을 준 디자인입니다.

비정형화 속에 비정형
동일한 단 형태를 가지고 있지만 정렬이 어색하고 그리드를 벗어난 디자인입니다.

통일된 단 구성

▲ **통일된 3단 구성**
인덱스 혹은 책 소개 등 정보성 칼럼에서는 정보의 전달력이 무엇보다 중요합니다. 그렇기 때문에 명확한 단 구성과 통일된 형식으로 독자에게 정보를 제공할 수 있는 디자인을 하는 것이 좋습니다.

▲ **통일되지 않은 단 구성**
정보성 페이지가 아닐 경우 율동감 있는 디자인으로 보일 수 있으나 책 소개를 위한 페이지이기 때문에 오히려 혼선을 줄 수 있습니다.

그리드 편
디자인 보는 법

정렬과 배치 기준을
명확히 알자

▲ Xavier Esclusa Trias

◀ 매거진 Wallpaper 2011
왼쪽 페이지에서는 영역을 분리
하여 아이덴티티를 보여줍니다.
시각적 요소인 설명 선과 정렬
등을 활용하였습니다.

① 아이덴티티 요소

컬러바를 사용하여 연속적인 페이지임을 나타낼 수 있습니다. 주제별로 컬러바 색상
을 다르게 하면 주제를 구분하여 명확한 아이덴티티를 가질 수 있습니다.

② 제목과 내용의 분리감

제목 부분에만 대문자를 사용하거나 굵기를 다르게 하면 제목과 내용이 명확하게 분
리되며 제목을 강조할 수 있습니다.

③ 이미지를 해치지 않는 시각적 요소

이미지 설명을 할 때 선을 요소로 사용하면 어떤 것을 설명한 것인지 쉽게 알 수 있습
니다. 일반적으로 복잡한 선을 사용하기보다 이미지를 해치지 않는 선에서 간결한 설명
선을 사용하는 것이 좋습니다.

④ 선을 활용한 설명 글 정렬 기준

왼쪽에 있는 제품의 설명 글은 왼쪽 정렬, 오른쪽에 있는 제품의 설명 글은 오른쪽 정
렬을 하면 정리된 느낌을 줄 수 있습니다.

그리드를 변형한 디자인

그리드는 지면을 구성하는 구조입니다. 규칙적인 그리드 안에서 분명한 의도를 가지고 맥락을 고려하여
일부 변형하면 규칙의 틀을 깨더라도 가독성과 전달성을 높일 수 있습니다.

📖 잡지 펼침면 / 패션, 뷰티 매거진 내지 2페이지

부적절한 그리드
3단 그리드를 사용하는 페이지 구성에서 본문
폭이 좁아 가독성이 떨어진다면 변형 그리드
를 사용해야 한다.

불친절한 본문 구성
본문이 긴 단락의 내용이지만 중간 내용 구분이
없어서 내용 전달이 불친절하다.

전달성이 낮은 표 구성
정보를 명확하게 전달하기 위해 표를 사용했지만
카테고리 각각의 구분이 명확하지 않아 내용을
파악하는 데 많은 시간이 걸린다.

- 가독성을 높이기 위해 변형 그리드 사용
- 전달성을 높이기 위해 표 구성 통일
- 포인트 컬러를 사용하여 본문 구분

GOOD👍

STEP 3, MY ICE CASE

MY SMART DIET DIARY

하체 비만, 큰바위 얼굴, 출산 후 비만 등 세상의 모든 '다이어터'를 위한 시술 & 운동 체험기, 그 '절절한' 기록. EDITOR 양보람 PHOTO 반재준

case1. 가슴 말고 배, 배, 배!

지난 날만 해도 보기에는 지방 흡입 수술을 고민하지 않았다. 운동으로 빠진다고 아무리 운동해도 쉬어갔음을 해도 얼굴과 가슴, 허벅지만 빠질 뿐. 글래머리스한 맛이 줄어 다이어트를 중단하면 요요가 와서 복부는 계속 빼기만 하는 식이었다. 배가 그저 불룩한 느낌이었는데 그것도. 오래되니 반년이 줄어들고 샐룰라이트까지 생겨 보기에 거슬리기 시작했다. 운동이 최고라는 건 알았다 2~3kg 정도 줄이고 나면 식욕이 폭발처럼 불러와 다시 제자리로 돌아오기 일쑤. 그럼 할 알게 된 것이 바로 냉동지방분 해요법인 '쿨테디라. 냉동실에 얼린 돼지고기를 상온에 꺼냈을 때 지방의 부피가 줄어든 것에서 아이디어를 얻어냈다. 엄기적인 모태베이션(시간) 미국 매사추세츠 종합병원의 디터 맨스타인 박사와 하버드 의대 록스 앤더스 박사가 내긴 방식의 비만 치료를 개발한 것. '지방세포가 낮은 온도에 노출되면 스스로 사멸하는 원리를 이용한 원리가 제품에 활용된 부작용이 없는 안전한 시술이래요 라마트클리닉 압구정점 서운영 원장의 설명이다. 사실 모든 시술 중 가장 효과가 확실한 건 지방 흡입이지만 '수술이라는 점과 간호 힘리우드의 파파라치 컷에서 지방 흡입 부작용으로 배가 울퉁불퉁해진 셀러브리티들이 눈에 띄기 때문에 시도하기 어려운데 그에 비하면 부작용이 없는 안전한 시술이 마음에 들었다. 얼마 전 출장을 다녀온 에디터가 지금 뉴욕에서 '핫한 시술이래요 귀엽게 덧붙여 더욱 기대되는 상술 시술 방법은 아주 간단하다. 원하는 부위에 A 홈의 크기의 젤 시트지를 붙이고 청소기채럼 생긴 흡입기름그 위에 댄 다음 버튼을 누르면 젤 시트 안으로 살이 쭉 빨려들어가면서 점점 차가워지는 것. 물론 차가운 느낌은 몇 분 지나면 없어진다는이 없어 감각이 없는 듯. 단, 흡입이면 기구가 땅겨지 수 있기 때문에 감은 자세로 1시간가량 있어야 하는 불편함이 있지만 배움 있거나 잠안 눈을 붙이면 특락! 부위별로 1시간의 소요되기 때문에 아랫배, 첫배, 옆구리, 뒷부분의 러브 핸들까지 하려면 시간이 꽤 걸림 듯. 하지만 통증이 적고 시술 후 부작용도 흉처럼 불어난다는 것한 빠진 일상생활에 전혀 시장이 없다는게 장점이다. 물론 드라마티한 효과는 보기 위해선 2~3회 정도 시술받아야 하며 1회 비용이 만만치 않은 부작용과 고통을 동반하는 다른 시술에 비해면 안전하다 해 건 편수금 주고 싶다. 시술 후 2주가 지난 지금 어떤 사람이 있나요?' 받동된 지방세포가 사멸을 시작하는 포인트기 때문에 뺏살이 쪽 늘어갔나고는 할 수 없지만 시술로인한 러브 핸들과 볼록했던 배 라인이 이쪽 정돈됐다. 90일 동안 무수히 지방이 분해된다니 진득하게 기다리는 중. 두 달 후면 슬림한 펜슬 스커트에 도전해 볼 예정! (에디터 대방 이데스트·이지방)

ELLE. smart shopping 74-75

ICE ICE DIET

WHERE	라마트클리닉 압구정점
WHAT	쿨텍 냉동지방분 해요법
WHO	뱃살, 아랫배, 허벅지 등 부분적인 비만이 고민인 사람, 통증이 있는 시술이나 지방 흡입 수술 등이 꺼려지는 사람
HOW	쿨텍 기계를 이용해 지방을 차가운 온도에 시축적으로 노출시켜 지방세포를 스스로 사멸시켜 몸는다. 시술 후 90%가 실제 사이비 지방 문제가 없어난다
COST	1회 기준 7만원대

🔺 Editor's Choice
본문을 3단 그리드에서 통단으로 구성하고 포인트가 되는 본문에 컬러와 기울기를 다르게 사용하여 가독성을 높였습니다. 또한 표 부분에 라인을 사용하여 구분하였고 글의 시작 점을 균일하게 배치하여 명확하게 정보를 전달합니다.

사진 프레임을 변형한 디자인

그리드를 자유롭게 사용해도 되는 구성에서는 내용을 상상할 수 있는 범위 안에서 프레임을 변형하여 사용하면 주제를 전달함과 동시에 시각적 흥미를 유발할 수 있습니다.

📖 잡지 펼침면 / 패션, 뷰티 매거진 내지 2페이지 ✏️

NG👎

지루한 사진 프레임의 반복적 사용
페이지 안에서 다른 주제의 내용을 표현해야 하는 구성에서는 주제 각각을 명확하게 전달해야 한다. 많은 사진을 같은 크기로 사용하는 것은 주제 구분이 안 되어 명확한 전달이 어렵다.

주제 표현이 부족한 나열식 구성
단조로운 나열식 구성에서 주제 표현을 하기 위해 추가적인 방법을 고민해 보아야 한다.

GOOD👍

🔵 Editor's Choice

왼쪽 페이지에서 카테고리 메인 사진을 변칙적이지만 내용에 부합하게 구성하였고
사진 프레임을 변형하여 사용함으로써 전체 페이지 시선 흐름을 자연스럽게 정리했습니다.
카테고리 각각의 구분도 명확해졌습니다. 사진과 어우러지게 본문 구성을 비틀어 시각적 흥미를 유발합니다.
오른쪽 페이지에서는 사진 주제에 맞는 폴라로이드를 연상하는 프레임을 추가하여 현장감을 살렸습니다.

그리드**를 해체한 디자인**

텍스트를 불규칙하게 배치하면 좀 더 강한 느낌을 전달할 수 있습니다. 그러나 이런 구성에서는 일관성과 가독성을 놓치지 않고 디자인 연속성을 느낄 수 있도록 해야 합니다. 독자들이 정보를 받아들이는 과정에서 시각적 불편함이 느껴지지 않게 구성하는 것이 중요합니다.

잡지 단면 / 패션, 뷰티 매거진 특집

● **여백이 없는 사진 배치**
무거운 사진을 여백 없이 사용하여
답답한 느낌이 든다.

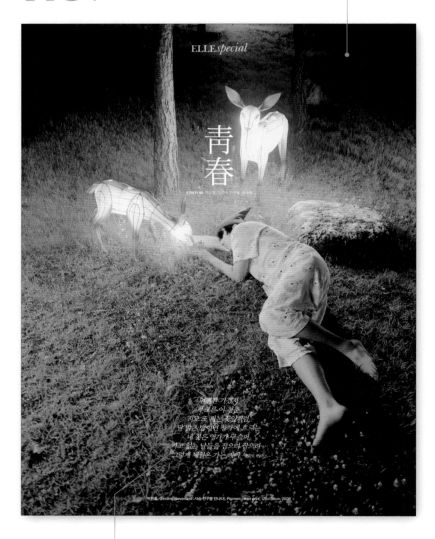

● **단조로운 텍스트 배치**
유니크한 사진에 비해 텍스트는 전형적인 가운데
정렬을 하여 단조롭고 지루한 느낌이 든다.

GOOD👍

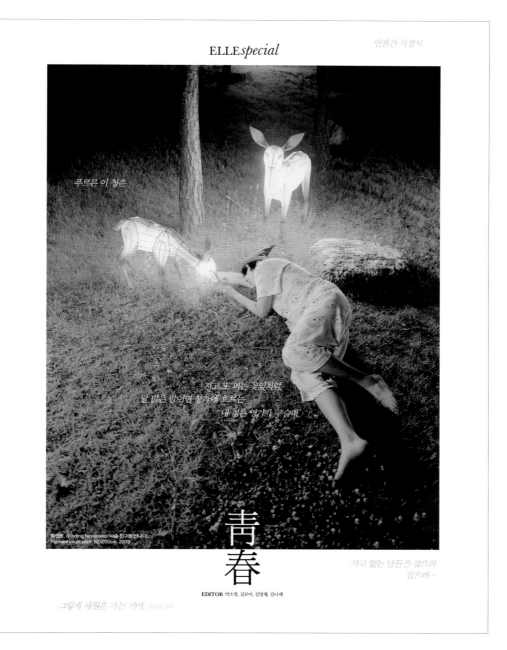

ELLE*special*

언젠간 가겠지

푸르른 이 청춘

지고 또 피는 꽃잎처럼
달 밝은 밤이면 창가에 흐르는
내 젊은 영가가 구슬퍼

박현호, 〈Finding Neverland 〈사슴 친구를 만나다〉,
Pigment inkjet print, 120×150cm, 2009

青春

EDITOR 박소영, 김보미, 김영채, 김나래

가고 없는 날들을 잡으려
잡으려…

그렇게 세월은 가는 거야 서유석, 〈청춘〉

◐ Editor's Choice

무거운 사진 상하좌우에 여백을 주어 답답한 느낌을 해소하여 사진이 가진 힘을 극대화하였습니다.
본문 텍스트를 맥락 있게 분리하여 시각적 흐름에 맞게 배치함으로써 독자들에게 주제에 대한 호기심을 유발합니다.

04

사진을 공간감 있게 배치한 디자인

제품을 주제로 하는 페이지에서 사진 크기에 대비감을 주어 배치하면 독자의 시선을 유도할 수 있습니다.
이때는 여백을 적절하게 고려해 배치해야 합니다. 여백을 적절하게 두면 지면에 입체감 있는 공간이 생겨
사진 하나하나에 집중도가 높아져 전달력이 좋아집니다.

📋 잡지 단면 / 패션, 뷰티 매거진 내지

불분명한 그리드
그래픽 요소가 일정한 그리드 없이 배치되어 지면
구성이 복잡해 보인다. 칼럼 그리드를 기본으로 하고
시각적 균형을 맞추어 변칙적으로 사용해야 한다.

대비감 없이 배치한 사진
주제를 표현하는 사진 크기가 비슷하여
주목성이 떨어진다.

의미 없는 여백
제품에 각이 많은 사진은 여백 형태를 고려하여
배치해야 한다. 형태를 고려하지 않고 배치하여 불
필요한 여백으로 인해 완성도가 떨어진다.

- 대비감 있게 사진 크기 조정
- 여백 형태를 고려한 사진 배치
- 그리드에 맞춰 사진과 텍스트 단 배치

GOOD👍

ELLE now

A HOMECOMING

럭셔리를 예술과 일상 사이에 조용히 놓아두며 인생의 즐거움을 추구해 온 에르메스가 다시 한 번 그 관심을 '집'으로 돌렸다. 지난 밀란 가구박람회를 통해 홈 컬렉션을 공개한 에르메스가 인테리어 장식미술가 장 미셸 프랑크(Jean-Michel Frank)의 전설적인 가구만을 모아 그의 걸작들에 생명을 불어넣고자 만든 리에디션 시리즈는 특히 주목할 만하다. 장 미셸 프랑크는 1920년대에 활동했던 장식미술계의 전설적인 인물로 '창빈한 럭셔리의 발명가'로 불리기도 했다. 진정한 미니멀리즘의 선구자였던 그는 실내공간의 불필요한 겉치레를 벗겨내 단순하고 심플하지만, 엄격한 비례와 형태를 통해 완벽함을 추구했다. 이번 장 미셸 프랑크의 리에디션 제품들은 에르메스의 가죽 장인들이 핸드백을 만들 때처럼 한 땀 한 땀 공들여 만든 흔적과 정성을 역력히 느낄 수 있을 것. (김선빈)

jean-michel frank

1 단단한 나무 재질을 살린 행어.
2, 3 에르메스의 홀 라인 컬렉션의 데코레이션.
4 심플하지만 견고한 디자인의 의자.
5 서랍이 달린 접이식 보조 우드 테이블.
6 나뭇결을 살린 원목에 가죽을 덧댄 패브릭 커버의 4인용 소파.

COURTESY OF HERMES

ELLE102

주제를 표현하는 사진 크기를 크고 작게 조절하고, 작은 사진은 뒤쪽으로 큰 사진은 앞쪽으로 배치하였습니다. 입체감 있는 공간이 만들어져서 사진 각각에 대한 주목성이 높아졌습니다. 자유롭게 배치한 사진들 사이에 라인을 세로 그리드에 맞추어 배치하여 시각적으로 균형감이 있어 보입니다.

돌보이는 크기를 고려한 도비라

크기가 크다고 다 임팩트 있는 것은 아닙니다. 보통 이미지를 크게 사용하면 더욱 잘 보이고 주목을 끌 수 있다고 생각합니다. 중요한 것은 여백이 주는 주목성이 오히려 페이지를 더욱 돋보이게 하고 주목을 끌게 만들기도 한다는 것입니다.

📋 잡지 단면 / 리빙, 인테리어 매거진 도비라 ✏️

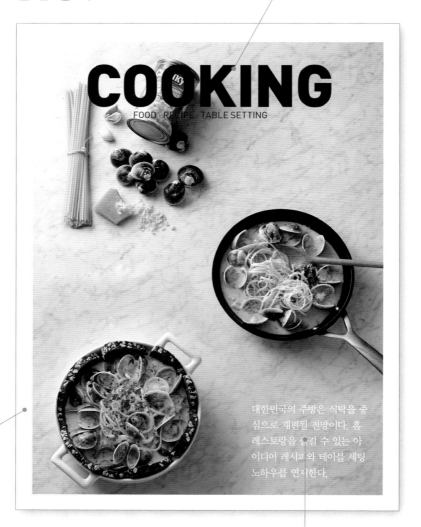

사진에 겹친 제목
제목이 사진과 겹쳐서 사진도 제목도 잘 인식되지 않는다.

집중할 여백 부족
사진을 위한 여백이 필요하다.

밝은 부분에 흰색 글자는 읽히지 않음
화보 페이지도 아닌데 글자의 가독성이 낮다.

GOOD👍

Livingsense **COOKING**

FOOD · RECIPE · TABLE SETTING

○ Editor's Choice

파트를 분리하는 페이지에서 가장 중요한 부분은 첫눈에 명확하게 페이지가 분리되어 보여야 한다는 것입니다.
파트가 바뀌는 부분은 확실하게 알아볼 수 있어야 합니다. 여기서는 사진 바깥으로 여백을 주어 사진에
더 집중할 수 있도록 했으며, 사진 안에 있던 제목을 사진 밖으로 배치하여 잘 인식할 수 있도록 하였습니다.
또한 가독성이 낮았던 흰색 글자를 붉은색 원형 안에 배치하여 작아도 잘 보일 수 있도록 하였습니다.

정보를 시각화하여 전달한 디자인

정보를 성격에 따라 수치, 도표, 그래프 등으로 시각화하여 표현하면 지루한 정보를 직관적이고 흥미롭게 전달할 수 있습니다. 수치를 이용하여 정보를 전달하는 칼럼을 구성할 때는 정보 전달을 시각적으로 명확하게 하여 칼럼 주제를 독자에게 전달해야 합니다.

📋 잡지 단면 / 패션, 뷰티 매거진 내지

NG 👎

주제를 불분명하게 전달하는 사진
주제를 표현하는 사진의 전달성이 불분명하여 내용을 한눈에 파악하기가 힘들다.

부적절한 그리드 사용
단락이 짧고 중간 제목이 많은 경우 3단 그리드를 사용하면 독자의 시선이 흐르는 방향을 방해하여 가독성이 떨어진다.

- 주제를 표현하는 정보 수치화
- 시각적 방향을 고려한 그리드 사용

GOOD👍

elle beauty

❸ 5mm

1

❶ get shorty
❷ butterfly effect
❸ make a profile
❹ vertical rule

❸
95-100

❷ 1mm

❶ 0.9

❹

❶ 3~4mm

MEASURE
YOUR BEAUTY

평범과 아름다움은 1mm의 한 끗 차이로 결정된다. 코끝의 각도, 눈과 입꼬리의 미묘한 모양, 이목구비의 비율까지. 지금 당장 자와 각도기로 당신의 얼굴을 재볼 것. EDITOR 김미구

get shorty

아무리 각각의 눈, 코, 입이 예뻐도 얼굴이라는 도화지에 제멋대로 위치하면 무용지물이다. 가장 중요한 것은 조화와 비율, 소위 말하는 교과서적 컴퓨터 미인의 비율에 따르면 눈썹이 시작되는 부위에서 코끝(얼굴의 상관) : 코끝부터 턱 끝(하관)까지의 이상적인 비율은 1:1.10이라고. 하지만 페이스라인성형외과 이태희 원장은 최근에는 턱이 살짝 짧은 듯 어려 보이는 얼굴을 선호하는 추세로 1:0.9 정도의 비율이 '유행'이라는 설명. 얼굴 가로:세로의 비율도 마찬가지다. 과거 1:1.3 정도가 일반적이었다면 최근엔 1:1.2 정도로 바뀌었는데 동그랗고 귀여운 얼굴형의 신민아를 떠올리면 될 듯.

butterfly effect

눈꼬리가 올라가면 인상이 사나워 보이고, 내려가면 순해 보인다? 스완성형외과의 황성호 원장은 그처럼 1차원적으로 단순하게 생각할 일은 아니라고 말한다. "눈꼬리, 코끝의 아주 미세한 1°, 1mm의 차이가 얼굴 전체 인상을 좌우합니다. 이는 눈이 1mm 더 크고 길어야, 코가 1° 더 높아야 미인이라는 의미가 아닙니다. 그 미세한 디테일이 주변 구조와 어떻게 매력 있게 조화되느냐가 관건이지요." 도통 무슨말인지 아리송하다면 거울을 보고 직접 실험해보자. 손으로 눈꼬리를 살짝 내리면 광대의 가로 폭이 작아 보이고, 눈과 입 사이가 길어 보이는 것을 확인할 수 있을 거다. 반대로 눈꼬리를 올리면 광대가 부각되면서 얼굴의 가로 폭이 넓어 보이고 눈과 입 사이가 길어 보일 것단. 광대뼈가 밋밋하게 타고났다면 크게 상관 없다고). 코끝의 미세한 차이도 마찬가지다. 1mm가 위로 살짝 들리면 입과 정면 인상이 투박해 보이는 반면, 1mm가 앞쪽으로 빠지면 입이 들어가 보이면서 입체적으로 보여 얼굴 인상의 투박함과 세련됨을 결정하는 것. 알수록 깊고 심오한 미의 세계다.

make a profile

아름다운 옆모습의 실루엣은 얼굴 정면만큼이나 많은 여성들이 꿈꾸는 미(美) 중 하나다. 그렇다면 환상적인 옆 라인을 만드는 '수학적 공식은 뭘까?' 이마에서 가장 튀어나온 포인트, 즉 눈썹뼈와 코에서 가장 푹 꺼진 미간 부분의 각도 길이를 재 보세요. 그 간격이 5mm 이상이 돼야 옆라인이 자연스럽고, 그 이하면 남성 같은 강한 인상을 줍니다." 페이스라인성형외과 이태희 원장의 설명. "코와 안중의 각도는 95~100° 정도가 적당해요. 코끝에서 턱으로 이어지는 라인의 경우 코끝을 수직으로 내렸을 때 턱 끝과의 간격이 3~4mm 정도 떨어져 있어야 입체적으로 보이죠. 앞턱은 살짝 뒤쪽으로 빠지면서 길이가 짧은 것이 최근 트렌드고요."

vertical rule

입이 너무 작으면 야무져 보이는 반면 옹졸한 인상을 주기 쉽고, 너무 크면 활발해 보이지만 간혹 사치스럽다(관상학적으로)는 인상을 남기기도 한다. 이처럼 입의 크기 하나만으로도 이미지가 좌지우지되는데 가장 이상적인 입의 사이즈는 뭘까? 바로 눈동자 라인의 안쪽과 입꼬리 끝이 수직으로 만나는 것. 하지만 어디까지나 교과서적인 수치일 뿐 입꼬리의 모양, 웃는 모습에 따라 이미지에 크게 변화가 생기게 마련, 또 얼굴형이나 눈코 등 다른 부위와의 조화에 따라 매력적으로 승화되기도 한다.

bust point

'청순 글래머'란 신조어가 생길 정도로 예쁜 가슴은 옷 안에 감춰져 있는 은밀한 것이 아닌, 누구나 바라는 미의 중요한 요소가 됐다. 가슴만으로 전체 이미지가 결정되기도 하니 말이다. 하지만 무조건 크다고 좋은 것은 아닐 터, 중요한 건 역시 모양과 탄력이다. "유두의 위치와 가슴 밑선의 길이가 1~2간치 정도이면 적당히 봉긋한 예쁜 가슴이라고 할 수 있습니다." 길이가 그 이상인 경우는 거의 드물고, 그 이하인 경우는 당연히 처진 가슴이라고 보면 된다. 또한 양쪽 유두를 수평으로 이어 트라이앵글을 만들었을 때, 18-18-18cm가 되면 환상의 모양이 '성립'된다.

GREVIMAR

◉ Editor's Choice

메인 사진에 본문 내용을 포함한 수치 정보를 라인을 사용해 입체적으로 표현하였습니다.
정보를 명확하게 표현하여 주제 내용을 한눈에 이해할 수 있습니다.
짧은 단락 글을 2단 그리드로 수정하여 내용 흐름을 한눈에 파악할 수 있게 되었습니다.

그리드 편

07

여백으로 통일감을 준 디자인

전체적인 사진 크기와 흐름을 자연스럽게 이어가는 부분을 생각할 때 가장 먼저 적용하기 좋은 부분은 상하단 여백을 만들고 시각적인 기준선에 따라 배치하는 것입니다. 그 다음 긴장감과 대비감 있게 강약을 주어 사진을 배치하는 것이 좋습니다.

📖 잡지 펼침면 / 리빙, 인테리어 매거진 내지 6페이지 ✏️

전체적인 주제를 이해하지 못한 도입부
도입부 제목과 박스 형태 목차 디자인이 펼침면
을 충분히 활용하지 못했다.

대비감 없이 배치된 사진
대비감이 없는 두 사진의 배치가
공간만 많이 사용한다.

페이지 흐름에 어울리지 않는 클로즈업
전체 페이지 흐름과 연관이 없는 클로즈업으로
통일성이 약해졌다.

• 칼럼 주제 인지
• 전체적인 통일감을 주는 여백 생성
• 시각적 기준선을 유지하면서 사진 배치

GOOD👍

🔺 Editor's Choice

호텔을 주제로 하는 기획 기사의 디자인입니다. 위아래 여백을 동일하게 주어 통일감을 주었고,
공간 안에 있는 듯한 흐름으로 사진을 모아서 배치하였습니다. 제목과 목차의 역할을 하는 도입부에
와이드한 박스 형태 디자인을 연계해서 연관성을 높였습니다.

제품 홍보를 위한 매거진 디자인

특정 브랜드 홍보를 위해 만드는 페이지의 경우 브랜드 특징이나 제품 사진이 잘 보이게 디자인해야 합니다. 특정 매체에 들어가는 경우에는 그 매체에 디자인 톤을 따르는 것이 중요합니다.

📖 광고 펼침면 / 리빙, 인테리어 제품 홍보용 내지 2페이지 ✏

정직한 레이아웃
정직한 사진 레이아웃으로 사진 배치를 다채롭게 활용하지 못했다.

복잡한 단 사용
같은 페이지이지만 다양한 단 사용으로 인해 통일되어 보이지 않는다. 여백 없는 2단 디자인이 답답해 보인다.

제품이 잘 보이지 않는 사진 트리밍
사진을 활용하지 않고 주어진 이미지 그대로 사용하여 제품이 부각되지 않고 필요 없는 부분까지 나왔다.

GOOD

◔ Editor's Choice

왼쪽 페이지에서 복잡하게 사용된 단을 정리하였습니다. 아이들에 대한 광고라는 특성상 제품이
잘 보이도록 불필요한 부분이 나오지 않게 사진을 트리밍하였고, 폴라로이드처럼 자유롭게 배치하였습니다.
각 주제에 맞게 여백에 두어 어떤 제품을 말하고자 하는지 명확한 구분이 되도록 정리했습니다.

사진의 여백이 부족한 페이지 디자인

그리드 편
09

사진을 받았을 때 현실적으로 여백이 부족하게 촬영된 경우가 많습니다. 여백을 늘릴 수 없는 사진일 경우 전체 페이지로 확대하기보다는 사진을 줄여 이미지 속 제품이 효과적으로 보일 수 있도록 하는 것이 좋습니다.

📑 잡지 단면 / 리빙, 인테리어 매거진 내지 ✏️

NG 👎

읽기 힘든 사진 속 텍스트
사진 안 여백이 부족한 상태에서 글자까지 겹쳐서 더욱 집중하기 힘들다.

LIVING CAST DESIGN GOODS

고색창연, 빈티지 조명

한 시대의 디자인 미학을 담고 있는 빈티지 조명은 세월의 흔적을 담아 우아함을 뽐낸다.
바우하우스와 아르 데코, 레트로까지. 책상이나 콘솔 위에서 빛을 밝히는 빈티지 테이블 조명.
기획 박인정 기자 사진 김준영

올바르지 않은 사진 비율
사진 비율이 가로형도 세로형도 아닌 느낌이 든다.

1 바우하우스의 유산인 테크노루멘TECNOLUMEN의 론에디션 제품인 WG24. 1920년대 바우하우스에서 교수 명이던 빌헬름 바겐펠트(Wilhelm Wagenfeld)의 손에서 탄생한 디자인을 그대로 재현했다. 110만원 **럼버원. 2** 1970년대 유럽에서 사용하던 오렌지 컬러 빈티지 오리지널 데스크 램프. 빈티 메탈 소재 셰이드는 풀스트도크로 제작했다. 14만3000원 **럭슬림. 3** 독일 보글람 빈구 회화의 실면스키 기하학적인 풀루셰이Duceo의 클래식 소켓 이룸로 23X(Apollo 23몽. 1977년 비토 마스트(Vico Magistretti)가 디자인한 조명으로 노르테르대의 노셀자와의 현대적인 라이콘주기도 와JC. 280만원 **럼버원. 4** 간결한 캡모에서 영감을 입은 노란파란파란의 조명. 디자이너 시몬 제갈(Simon Legald)이 디자인담 무라호연 이지은 코젠하바의 제품인 뮤니선반 세이에른 1970년대의 노셀자와의 현대적인 감각을 이루코는 CD카인으로 완성했다. 30만1원 **뮤노-메타. 5** 유럽의 빈티지 프렌치 우드 테이블콜로 엄브지 55의 목수림과 명랑 같은 실감 까어나 독특하다. 클래식 사칭의 콜렌시간 셰이드가 로젠탄한 빛의 실감름 낸다. 19만9000원 **박슬림. 6** 1940년대에 사용한 이 나는 데치 양식의 오리지널 램프, 글래스 셰이드는 1930 서기전 골드 사칭의 빅스쌍이. 건고현 금속 보디에 세각각으로 심세힌 에너지얼 안이 레이런. 남다 탬바벚에 나 되는 백람기용 용을 이용해 올 림프로도 활용할 수 있다. 27만원 **박슬림.**

촬영협조 박슬림(www.byslilep.co.kr), 뮤노-메타(www.innometsa.com), 럭슬림(www.chadleone.kr)

63 DECEMBER 2016 **LIVING SENSE**

친절하지 않은 단 넓이
1단으로 되어 있는 단은 가독성이 떨어지며 친절하지 않다.
그리고 원고량 또한 1단으로 가기에는 너무 많은 구조이다.

GOOD👍

LIVING CAST DESIGN GOODS

고색창연, 빈티지 조명

한 시대의 디자인 미학을 담고 있는 빈티지 조명은 세월의 흔적을 담아 우아함을 뽐낸다.
바우하우스와 아트 데코, 레트로까지, 책상이나 콘솔 위에서 빛을 발하는 빈티지 테이블 조명.

기획 박민정 기자 사진 김준영

1 바우하우스의 유산인 테크노루멘(TECNOLUMEN)의 리에디션 제품인 WG24. 1920년대 바우하우스의 학생이자 교수연단 빌헬름 바겐펠트(Wilhelm Wagenfeld)의 손에서 탄생한 디자인을 그대로 재현했다. 110만원 챕터원. 2 1970년대 유럽에서 사용하던 오렌지 컬러의 오리지널 데스크 램프. 넥은 메탈 소재, 세이드는 플라스틱으로 제작했다. 14만3000원 박슬립. 3 원볼 모양 반구 형태의 실린더가 기하학적인 올루체(Oluce)의 클래식 조명 아톨로 239(Atollo 239). 1977년 비코 마지스트레티(Vico Magistretti)가 디자인한 조명으로 이탈리아 디자인의 아이콘이기도 하다. 280만원 챕터원. 4 진공관 램프에서 영감을 얻은 노만코펜하겐의 조명. 디자이너 시몬 레갈드(Simon Legald)이 대리석과 유리같이 이질된 클래식한 재료와 유니크한 세이프로 1960년대의 노스탤지어와 현대적인 감각을 아우르는 디자인으로 완성했다. 33만원 이노메싸. 5 로맨틱 빈티지 프렌치 무드 테이블램프. 파스텔 옐로 컬러 보디의 묵직함과 별빛 같은 질감 처리가 독특하다. 글라스 재질의 클래식한 세이드가 로맨틱한 빛의 질감을 낸다. 16만9000원 박슬립. 6 1940년대에 사용된 아르 데코 양식의 오리지널 램프. 글라스 세이드 위로 새겨진 골드 라인이 멋스럽다. 견고한 금속 보디에 새겨진 성세한 데커레이션 역시 매력적. 보디 밑바닥에 나 있는 벽걸이용 홈을 이용해 월 램프로도 활용할 수 있다. 27만원 박슬립.

촬영협조 박슬립(www.bigsleep.co.kr),
이노메싸(www.innometsa.com),
챕터원(www.chapterone.kr)

✪ Editor's Choice

사진의 여백이 부족한 경우 사진을 키워서 원고와 충돌이 나는 것보다 사진과 텍스트를 분리하는 것이
사진 속 제품을 효과적으로 보이게 할 수 있습니다. 읽기 불편한 단의 폭을 줄여 가독성을 높였고,
의도적으로 만든 여백은 텍스트에 집중하는 데 도움을 줍니다.

그리드 편

10

직관적인 전달을 위한 디자인

디자인할 때 이미지와 원고 부분을 각각 묶어서 완성할 때가 많습니다. 하지만 직관적으로 누끼 이미지와 매장 정보가 연결되는 연계성이 강한 페이지는 단순히 멋지게 디자인하는 것보다 기능적인 효과를 생각해서 디자인해야 합니다.

잡지 단면 / 라이프스타일 매거진 내지

복잡한 숫자 배치
이미지와 정보의 유기성이 떨어지며 어떤 이미지에 해당하는 번호인지 혼란스럽다.

직관적이지 않은 원고 위치
장소 사진과 제목 텍스트 표현이 일치해 독자에게 메시지를 분명하게 전달하고 있는 반면, 빙수 이미지와 내용 연결이 직관적이지 못하고 찾아서 읽어야 한다.

GOOD

디자인 작업 시 **포인트**

- 이미지와 원고를 직접적으로 연결
- 세련된 선을 활용하여 직관성을 높임
- 제품 이미지 묶음을 구성감 있게 배치

LIVING CAST COOL DESSERT

色다른 컬러 빙수

올여름 컬러 디저트가 대세다.
맛과 재미 모두 잡은 이색 빙수 소개.

진행 김하윤(어시스턴트 에디터) 사진 박종민

코코브루니 어찌감이빙수 시즌2
팽한 오렌지 컬러로 식욕을 자극하는 화려한 비주얼의 감빙수는 과육 그대로의 단맛을 느낄 수 있는 코코브루니의 시그니처 빙수. 우유얼음 베이스에 감 소스를 넣고 청도 홍시와 쫀득한 곶감으로 완성했다. 시즌1에 비해 눈꽃얼음과 홍시가 넉넉하게 올라간 것이 특징. 감과 우유얼음만을 사용한 순수 천연 감빙수로, 얼린 홍시를 이용해 셔벗과 같은 시원한 식감을 자랑한다.
위치 서울시 마포구 홍익로6길 57 **가격** 1만1000원

도쿄빙수 서리태콩 소금빙수
고소하고 담백한 맛의 떨빙 빙수. 소금을 뿌려 간을 맞춰 먹으면 콩국수를 먹는 듯 고소하고 시원하다. 얼음을 수북이 쌓아 올리고 무심한 듯 흐르는 팥링이 포인트다. 서리태콩을 2시간가량 불리고 삶아 일일이 껍질을 벗겨 만들었는데, 맛이 고소할 뿐 아니라 팥링의 색깔 역시 고운 연톳빛을 자랑한다.
위치 서울시 마포구 모은로 8길 9 **가격** 8300원

카페보라 보라빙수
유기농 우유얼음 위에 해쁨으로 키운 보령의 자색 고구마 앙금을 올리고 렌틸콩, 퀴노아 등 슈퍼 푸드로 장식했다. 꽃 모양의 고구마칩과 호두강정을 올린 2단컵이 함께 나오는데, 이 컵을 분리하면 아래층에 자색 고구마 앙금이 들어 있어 입맛에 따라 추가로 넣어 먹을 수 있다. 빙수를 담고 있는 그릇은 이천의 도자기 장인이 직접 만든 것.
위치 서울시 종로구 소격동 149-5 **가격** 6500원

래핑폭스 자몽빙수
콩직하고 탐스러운 붉은색 생자몽에 달콤한 연유를 듬뿍 뿌린 빙수. 자몽은 철마다 수입하는 국가가 다른데, 품질 좋고 당도 높은 자몽만을 선별해 만든다. 심플한 놋그릇에 직접 담근 자몽청과 자몽주스를 넣고 생자몽을 썰어 뚜껑처럼 가지런히 덮었다. 단맛이 풍성한 연유가 자몽 특유의 씁싸름한 맛을 중화해 풍미를 더한다. **위치** 서울시 서대문구 연희로11나길 5 **가격** 1만2000원

러스티드아이언 레몬빙수
레몬크림과 우유얼음, 블루베리 퓌레가 보틀에 담겨 레이어링된 독특한 모양의 빙수. 한 보틀에서 2가지 맛과 더불어 노란색과 보라색의 보색 대비를 느낄 수 있는 컬러풀한 빙수로. 달콤한 블루베리가 새콤한 레몬을 만나 신맛을 중화해준다. 아래층으로 갈수록 레몬과 우유가 만나 오묘한 치즈 맛을 내는 것이 특징. 특별한 디자인의 계량스푼으로 위에서부터 떠먹는 재미도 쏠쏠하다. **위치** 서울시 성동구 왕십리로14길 30-1 **가격** 1만1500원

부빙 블루 레몬 빙수
솜씨 좋은 두 자매가 시즌별 빙수를 선보이는 부빙동의 빙수 전문 가게. 블루 레몬 빙수는 사각사각 결이 살아 있는 얼음 위에 레몬을 통째 갈아 만든 블루 레몬 시럽을 뿌린다. 위에 토핑한 알록달록한 캔디는 녹차, 딸기, 파인애플 맛으로 입안에서 톡톡 터지는 식감이 재밌다. 깨끗한 얼음과 과하지 않은 토핑이 어우러져 뒷맛이 깔끔하다.
위치 서울시 종로구 창의문로 136
가격 1인용 7000원, 2인용 1만3000원

◎ Editor's Choice

빙수와 매장 소개를 연계하기 위해 제품 이미지를 구성감 있게 재배치하였고, 세련된 선을 활용하여 직관적으로 연결하였습니다. 빙수 이미지를 한쪽에 몰아서 만든 디자인이 보기 좋다고 생각할 수도 있지만 이 디자인의 경우 독자에게 정보를 쉽게 전달하는 것이 더 중요하여 배치를 수정하였습니다.

그리드 편

11

자유로운 내지 디자인

일반적으로 디자인을 할 때 이미지를 몰아서 구성하는 것이 장점이 되는 경우가 많습니다. 하지만 주제에
따라 자유로운 그리드와 사진 배치가 필요한 경우가 있는데 자유롭게 배치했을 때 구성감이 약해지지 않
도록 주의해야 합니다.

📖 사보 펼침면 / 트랜드, 광고 기획 사보 내지 2페이지 ✏️

NG 👎

계단형 제목
계단 형태에 흐름이 무의미하게
사용되었다.

낱장 사진의 모음
색상 처리도 다르고 색감도 달라
페이지에 집중하기 힘들다.

연결성이 없는 사진
컬러의 차이로 인해 펼침면인지
낱장인지 구분이 어렵다.

GOOD👍

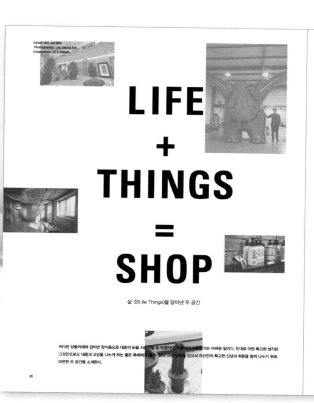

Editor: Seo Jae Woo
Photography: Lee Seung Jun
Cooperation: K11, Kobalt

LIFE
+
THINGS
=
SHOP

삶 갯(Life Things)을 담아낸 두 공간

커다란 상품이에야 값비싼 장식품으로 대중의 눈을 사로잡을 수 있겠지만, 대중에게 사랑받기는 어려운 일이다. 반대로 어떤 확고한 생각은 그것만으로도 대중과 교감을 나누게 하는 좋은 특색제가 될 수 있다. 신념을 안고서 자신만의 확고한 신념과 취향을 함께 나누기 위해 마련한 두 공간을 소개한다.

공간에
하나를
더하다

K11
+
CHOI JUNG HWA

K11은 거대한 종합쇼핑몰이자 엄격한 건축과 훌륭하고 화려함, 그리고 다능한 예술가의 실 높은 작품을 만날 수 있는 곳이다. 'K11 컬렉션'이란 이름으로 전시되는 작품은 100여 점이며, 모두 홍콩을 대변하는 현대예술 작가이거나, 대규모 허스트, 율리히 엘리아손, 데미안 카네루치 외 소나바레처럼 세계적으로 명성이 드높은 작가의 작품이다. 즉, 박물관이나 갤러리에 �천히 여지지 않는 높은은 작품을 쇼핑하거나 문화생활을 즐기면서 편안하고 자유롭게 관람할 수 있는 곳이다.

'예술이 사랑받고, 그 기치를 평가받는 장소가 꼭 갤러리나 박물관일 필요는 없다고 생각합니다. 사람들이 쉽게 접근할 수 있는 장소에서 출입할 수 있는 곳이라면 바로 그곳이 예술이 있을 자리라고 생각합니다. 그렇다면 바로 그러한 장소가 쇼핑센터가 아닐까요?'

K11의 창시자인 에드리언 청(Adrian Cheng)의 말이다. 그는 쇼핑센터를 다른 관점에서 바라보고, 결국 이곳은 단지 이성 브랜드의 제품을 사고 감상하는 곳이 아닌 다양한 작가의 작업을 향유하고 경험하고, 즐기는 공간이 됐다. '예술은 제 삶 속에서 언제

나 열망의 대상이었습니다. 예술계의 지속적인 발전을 촉진하는 더 많은 열의를 쏟고 있으며 적합한 환경이 주어지면 예술과 상업이 서로 공존하는 관계를 즐길 수 있다고 굳게 믿습니다.' K11의 상업적인 공간을 뒤바꾸고 문화전달자로서 성장할 수 있었던 건 모두 에드리언 청의 예술에 대한 강한 열의 때문이다. 더 예술을 함께 향유하고자 하는 에드리언 청의 바램은 결국 K11의 작품 선정 기준이 되기도, 한다. 유독 1960년대 이후 작가들의 작품을 K11에서 볼 수 있는 것도 바로 그 이유에서이다. 1960년대 이후의 현대미술은 뉴미디어 아트가 주류를 이루기 때문에, 기존의 순수미술에서 보여왔던 일방적이고 관념적인 세계관에서 벗어나 다양한 해석이 가능하고 좀 더 개방적인 환경에서 관객과 조우할 수 있기 때문이다.

사실, K11에 대한 설명에는 다함이 없다. 늘 새로운 바람이 불기 때문이다. 그동안 자국과 해외의 유명 작가 컬렉션에 중점을 두었던 K11이 이번엔 한국 작가에게 관심을 가지기 시작했다. 이달 연말에 있을 K11의 대규모 특별전 'Love, Sweet, Life' 기간(~2013년 1월 25일까지 동안에 한국인의 아티스트

◎ Editor's Choice

사진을 시작 페이지에 자유롭게 배치한 다음 펼침면 페이지가 자연스럽게 연결되도록
윗부분 사진의 그리드 단이 가로로 이어지게 하여 시각 기준선을 정리하였습니다.
제목을 세로로 배치하여 임팩트를 높였습니다.

자유로운 내지 디자인 **95**

스토리가 느껴지는 디자인

주제를 표현할 때는 페이지 각각에서 메인 사진 사이 유기성, 텍스트 분량, 정보 사이 계층 구조 등을 균형
감 있게 구성하는 것이 중요합니다. 이런 부분을 유기적으로 잘 표현하면 시각적으로 스토리가 자연스럽
게 느껴지면서 내용을 잘 전달할 수 있습니다.

📖 잡지 펼침면 / 패션, 뷰티 매거진 내지 4페이지 ✏️

NG 👎

**사진과 텍스트 분량의 밸런스가 떨어진
페이지네이션**
전체 페이지에서 메인 사진을 강약 없이 사용
하여 메시지와의 유기성이 떨어지고, 텍스트
분량도 페이지별로 차이가 많이 나서 페이지
각각의 연결감이 없어 보인다.

메인 사진의 리듬감 없는 배치
사진 속 인물 동작에서 스토리가 느껴
지는 반면 사진을 리듬감 없이 배치하
여 매력을 떨어뜨리는 구성이 되었다.

구분감 없는 단락 글
단락이 많이 나눠지는 내용에서는 단락 글에
구분감을 주어야 전달성 높은 구성이 된다. 반
면 위의 구성은 단락을 구분감 없이 배치하여
전달성이 떨어진다.

GOOD👍

디자인 작업 시 포인트

- 사진 크기에 강약을 주어 크기 조정
- 그리드를 변형하여 텍스트 단 배치
- 시각적 균형감이 있는 위치에 중제목을 분리하여 배치

ELLEstyle spy

한성 시스템 디자이너 이현정

LG 패션 정보실 팀장 민지영

제 시그너처 아이템은 화이트 셔츠예요. 베이식한 라인부터 꼼 데 가르송의 아방가르드한 스타일까지 섭렵하고 있죠. 평소엔 매니시 룩을 즐겨 입는데 한 벌의 기본이 업될 때면 이런 과감한 패턴과 컬러의 아이템을 같이 매치해요. 하지만 100% 페미닌하지 않고 어느 한 부분에 모던함을 유지하는 것이 제 스타일의 철칙입니다. 제 생각엔 짧은 헤어스타일 때문에라도 완전히 여성스러울 수는 없을 것 같아요. 그리고 항상 빼놓지 않는 것은 액세서리. 볼드한 링, 네크리스와 브레이슬릿 등 화려한 화려한 것들을 하죠.

업타운 오피스 룩을 완성하는 머니 백스타일

풍 모트의 남성 향수의 화려한 액세서리 컬렉션

show me your workwear
WORKING GIRLS HOT

업계의 내로라하는 멋쟁이 워킹 우먼스, 남들과 같이
출퇴근하지만 그들이 선보이는 스타일은 좀 다르다. **EDITOR** 황기에

ELLE 102

주얼리함이나 위트 있는 스타일의 아이템을 전체적으로 여성스러운 아이템과 함께 매치해요. 단 체형을 잡아줄 수 있는 형태감이 있거나 구조적인 라인을 좋아하죠. 요즘 즐겨 하는 아이템은 스몰 사이즈 백. A4 사이즈 이상의 백은 잘 안 하는 편이에요. 여성스러운 제 스타일엔 빅 백보다는 클래식한 사이즈의 백이 어울리죠. 참고로 요즘 캠브리지 사첼 백이 유행이라 저도 하나 구입했는데 서비스로 이름까지 새겨 주더라고요.

시그니처 아이템인 매니시한 시계와 티셔츠 컬러 프레임

오늘 입은 재킷과 신발 모두 남동생 거예요. 매니시한 스타일을 좋아하고 또 실제로 남자 옷을 즐겨 입어 쇼핑은 주로 남동생과 해요. 즐겨하는 액세서리는 시계와 안경. 안경은 컬러별로 다양하게 구비해 놓고 그날 기분에 따라 골라 써요. 제가 가장 아끼는 아이템은 바로 이 안경 케이스. 저희 어머니께서 직접 셀프로 만들어주신 부엉이 안경 케이스이에요. 그리고 얼마 전 구입한 아이템 중 자랑할 만한 것은 빈티지 스타일의 시계. 단돈 4천원에 일본 빈티지 숍에서 구제한 아주 착한 아이템이죠.

MCM 브랜드 전략본부 한승연

🔵 Editor's Choice

단락의 메인 사진을 크게 배치하고, 서브 사진을 작게 배치하여 대비감이 느껴집니다. 그리드에 맞추어 텍스트 단 폭에 변화를 주었고, 각각의 메인 사진 아랫부분에 통일성 있게 배치하였습니다. 각 단락의 중제목은 사진 위에 그래픽 요소를 더해 배치하여 단조로운 구성을 해소하였고, 사진과 텍스트 단 폭은 다르게 설정하였지만 일관성 있는 배치를 통해 지면이 풍성해지면서 페이지 구성에 리듬감이 생겼습니다.

정형화된 그리드를 벗어난 디자인　**101**

공간감으로 개성 있는 디자인

사진을 박스 컷으로만 구성해야 하는 경우 의도적으로 여백을 남겨 배치하면 자칫 답답할 수 있는 지면에 공간감이 생깁니다. 독자에게 시각적으로 쉴 수 있는 공간을 제공하면 타이트한 구성보다 전달성을 높일 수 있습니다.

📖 잡지 펼침면 / 패션 매거진 내지 2페이지

계층이 느껴지지 않는 포지션
메인 사진보다 서브 사진 트리밍이 더 크게 부각되면서 시선 흐름이 자연스럽지 못한 구성이 되었다.

균형감 없이 배치한 텍스트 박스
모든 텍스트가 왼쪽으로 치우쳐 배치되어 균형감이 떨어져 보인다.

작게 배치된 제품 사진
메인이 되는 제품이 작게 배치되어 오른쪽 서브 사진과 비교했을 때 계층 구조가 느껴지지 않는다. 사진 트리밍 수정이 필요하다.

여백 없는 답답한 사진 배치
여백 없이 단조롭게 배치된 서브 컷들로 인해 답답하고 시각적 흥미도가 떨어진다.

GOOD👍

❍ Editor's Choice

메인 사진을 왼쪽 페이지 가운데 타이트하게 트리밍하여 배치하고, 텍스트를 사진과 균형감 있게 좌우로
배치하였습니다. 오른쪽 페이지는 서브 컷의 크기와 배치를 조절하여 자연스러운 여백이 생겼습니다.
시각적으로 쉴 수 있는 공간을 만들어 전달성이 높아지면서 개성 있는 구성이 되었습니다.

주제에 맞춘 연속성 있는 디자인

정보가 많은 페이지를 디자인할 때는 이미지와 텍스트 사이 유기적인 구성이 중요합니다. 구성 요소가 많은 경우 안정된 비율 안에서 그리드를 변형하여 사용하는 것이 좋습니다. 사진 크기를 다양하게 배치할 때는 사진 비율에서 규칙이 느껴져야 시각적 균형감을 줄 수 있습니다.

📖 잡지 펼침면 / 패션, 뷰티 매거진 내지 2페이지 ✏️

유기성이 부족한 배치
인물 사진과 글, 제품 이미지 사이 유기성이 부족하다.

부적절한 컬러
주제 사진에 컬러가 많이 사용되었는데, 칼럼 텍스트에서도 의미 없이 컬러가 사용되어 혼란스럽다.

GOOD👍

○ Editor's Choice

사진을 엇갈리게 배치하면서 불필요한 여백이 없어져 시각적으로 안정감이 느껴집니다.
텍스트에 컬러를 배제하고 그래픽 요소를 사용하여 사진과 단락 글 사이에 전달성이 높아졌습니다.

유기성 있게 사진을 배치한 디자인

페이지가 긴 구성에서는 각 페이지의 사진 크기에 강약을 주어 대비감 있게 구성하면 시각적으로 지루함을 덜고 호기심을 자극할 수 있습니다. 페이지 각각에서 사진 유기성을 고려하여 통일성 있는 구성을 해야 합니다.

📖 잡지 펼침면 / 리빙, 인테리어 매거진 4페이지 ✏️

NG👎

복잡한 사진들의 답답한 구성
복잡한 사진을 여백 없이 배치하면 사진 사이 구분감이 사라져 구성이 답답해진다. 사진 여러 개로 구성한 페이지에서 여백이 없어 전달성이 약해졌다.

좌우 페이지 사진 부조화
비슷한 톤의 사진을 펼침 페이지에 구성하여 컷 각각이 돋보이지 않는다.

구분감 없는 배치
좌우 페이지는 다른 주제를 표현해야 하지만 같은 톤의 사진을 여백 없이 배치하여 구분감이 들지 않는다.

GOOD👍

⬡ Editor's Choice

좌우 페이지에서 상하좌우 흰색 여백을 충분히 주어 사진을 배치해 복잡한 사진에 구분감이 생겨
전달성이 높아졌습니다. 페이지 흐름이 긴 칼럼에서 세로 사진과 가로 사진을 다양한 크기로 배치하여
페이지 사이 시각적 리듬감이 생겨 지루하지 않은 구성이 되었습니다. 또한 페이지에 여백을
통일감 있게 주어 지면에서 쉴 수 있는 공간을 제공하였습니다.

텍스트 단에 변화를 준 디자인

일반적인 그리드로 인해 지면이 단조로운 구성에서는 단락 너비나 높이를 조절하여 다르게 하면 구분감을 만들고 정형화된 구성에 변화를 줄 수 있습니다.

📖 잡지 펼침면 / 패션, 뷰티 매거진 내지 2페이지 ✏️

양끝을 맞춘 정형화된 텍스트
텍스트를 양끝 맞추기로 정렬하여 구성의 단조로움을 가중시켰다. 단조로운 구성일 경우에 뒤 흘리기를 사용하여 텍스트를 배치하면 글줄 끝에 자연스러운 공간이 생긴다.

주제 표현이 부족한 서체
감성적인 느낌의 사진에 딱딱한 산세리프 서체를 사용하여 조화롭지 못하다.

MOONLIGHT THAT NIGHT

TWO MEN ON HIGHWAY

ROMANTICISM & NATURE

MARCH UNDER THE SUN

단조로운 그리드
2단 그리드를 사용한 단 구성에 변화가 없어 지면 구성이 단조로워 보인다.

단락 구분 없는 글의 흐름
4개의 단락으로 구성된 글을 그리드에 맞춰 흘리면서 구성하여 단락 각각에 구분성이 떨어져 전달력이 약하다.

GOOD👍

Editor's Choice

텍스트를 네 단락으로 구분하고 단락의 너비를 두 가지로 배치하여 단락 구분감이 좋아졌습니다. 사진을 가운데 배치하고 사진 위쪽으로 텍스트 단이 겹쳐져 올라가면서 단 이동 폭이 넓어져 단조로운 구성이 해소되었습니다. 제목에 손글씨 서체를 사용하여 감성적인 메인 사진과 조화로우면서도 콘셉트를 잘 표현하였습니다.

그리드 편
19

전달하려는 정보를 고려한 디자인

주제가 명확한 칼럼을 구성할 때는 주어진 모든 정보를 이해하고 독자에게 주제와 내용을 쉽고 명료하게 전달해야 합니다. 내용에 맞는 사진을 단락 글과 함께 배치하여 지루한 정보를 쉽고 흥미롭게 전달할 수 있어야 합니다.

📖 잡지 펼침면 / 패션, 뷰티 매거진 내지 2페이지

NG

부적절한 사진 배치
주제를 표현하는 메인 사진을 트리밍하여 주제를 부각하고 있지만 상하좌우 여백이 사진의 공간감을 떨어뜨려 오히려 답답해 보인다.

super food for no more aging

주목성 낮은 제목
메인 제목과 중간 제목의 대비감이 약해 내용 전달이 명확하지 않고, 제목으로서의 주목성이 낮다.

구분감 없는 단락 글
원고 양이 많고 단락이 많이 나눠진 칼럼으로, 단락에 구분감이 떨어져 가독성이 낮고 독자에게 내용을 효과적으로 전달할 수 없다.

- 구분감 있는 단락 글 배치
- 주목성을 높이기 위한 컬러 사용
- 여백을 조절하여 주제 부각

GOOD

super food for
no more aging

🔄 Editor's Choice

주제가 되는 사진을 여백 없이 배치하면서 사진의 공간감이 좋아졌습니다.
단락 글이 시작하는 지점에 내용과 매치되는 사진을 배치하여 전달력이 높아졌습니다.
또한 제목 크기를 대비감 있게 조절하고, 주제가 되는 주황색을 사용하여 주목성이 높아졌습니다.

임팩트 있게 구성한 펼침면 디자인

펼침면을 구성할 때는 메인 사진을 대비감 있게 배치하여 내용 전달을 명확하게 해야 합니다. 그리드 안에서 사진을 과감하게 배치하면 임팩트 있는 구성이 되어 주제를 효율적으로 전달할 수 있습니다.

📖 잡지 펼침면 / 패션, 뷰티 매거진 내지 2페이지 ✏️

NG

메인 사진의 임팩트 부족

인물이 많이 등장하는 페이지의 경우 인물 크기에 대비감을 주어 페이지를 임팩트 있게 구성하는 것이 중요하다. 메인 사진을 과감한 크기로 사용하는 것도 좋은 방법일 수 있다.

불필요한 여백과 사진 배치

그리드 안에서의 적당한 여백은 중요하지만 불필요한 여백은 오히려 시선의 흐름을 방해하여 내용 전달성을 떨어뜨린다.

- 펼침면에서 메인 사진을 임팩트 있게 사용
- 불필요한 여백 줄임

GOOD👍

주제가 되는 메인 사진을 오른쪽 페이지까지 크게 배치하여 시각적인 임팩트가 높아졌습니다.
또한 불필요한 여백이 줄면서 사진 사이 유기성이 높아져 효과적으로 주제를 전달하는 구성이 되었습니다.

❯ Editor's Choice

주제에 맞춰 개성을 표현한 디자인

제품 정보를 목적으로 하는 페이지의 경우 구성 요소가 반복되기 때문에 자칫 보편적이고 지루한 레이아웃이 될 수 있습니다. 칼럼 기획 단계부터 메인 사진에 아이디어를 더하여 개념화하고, 차별화된 구성을 계획하는 것이 중요합니다.

📖 잡지 펼침면 / 패션, 뷰티 매거진 내지 2페이지

단조로운 그리드 사용
주제를 표현하는 제품 사진을 반듯하게
배치하여 통일감은 있지만 개성이 없다.

정형화된 구성의 지루함
구성 요소가 단조로운 경우 보편화된 구성은
시각적 호기심을 자극하지 못한다.

같은 크기로 배치된 제품 사진
메인 사진이 비슷한 크기로 배치되면서 시각적으로
자극을 주지 못하고 전달력이 약하다.

- 제품 사진의 각도를 변경하여 배치
- 전달력을 높이기 위한 제품 사진 크기 대비 생성
- 사진에 맞춰 텍스트 각도 조절

GOOD👍

○ Editor's Choice

사진의 크기를 조절하고 사선으로 각도를 변경한 다음 균형감 있게 배치하여 제품 사진 사이 리듬감과 생동감이 생겼습니다. 개성 있는 페이지 구성으로 독자에게 시각적 흥미를 유발합니다. 또한 좌우 페이지에서 제품 사진을 연결감 있게 배치하여 시각적 흐름이 왼쪽에서 오른쪽으로 자연스럽게 이동하게 하였습니다. 제품 정보를 담은 텍스트도 제품 각도와 같이 시각적 밸런스가 좋은 위치에 배치하여 사선 배치로 인한 시각적 불안감을 해소하여 전체적으로 구성이 조화롭습니다.

반복되는 사진의 좌우 배치를 바꾼 디자인

모든 사진이 여백 없이 크게 사용되면 시선 흐름이 분산되고, 같은 주제라도 동일한 레이아웃이 반복되면 내용을 읽기가 지루해집니다. 그럴 때는 트리밍을 조절하거나 사진 크기를 줄여 여백을 만들고 좌우 배치를 바꾸는 것이 좋습니다.

📖 잡지 펼침면 / 패션, 뷰티 매거진 내지 4페이지 ✏️

여백과 대비감 없이 배치된 메인 사진
주제를 표현하는 박스 컷과 제품 컷이 둘
다 크게 사용되면서 시선 흐름이 분산되어
전달성이 떨어진다.

반복되는 사진 위치로 인한 지루함
페이지마다 임팩트 있는 사진 구성이 반복되면
서 오히려 시각적 흐름에 불편함이 생겨 같은 내
용 같은 혼돈을 일으킨다.

GOOD👍

◎ Editor's Choice

제품 사진은 작게 덩어리 감을 만들고 형태에 따라 유기적으로 배치하였습니다. 사진 사이 자연스러운 여백이 만들어져 시각적으로 안정감이 생기고, 대비감 있게 배치된 사진 사이에서 시선 이동이 유도되면서 움직임이 느껴지는 입체적인 구성이 되었습니다. 시작하는 페이지의 인물 사진을 왼쪽에 배치하고, 뒤쪽 페이지에서는 인물 사진을 오른쪽 페이지에 배치하여 지면 구성 요소의 통일성은 유지하면서 반복되는 사진으로 인한 지루함을 해소하였습니다.

다른 페이지가 붙는 1+1 페이지 디자인

그리드 편
23

매거진의 경우 오른쪽 페이지에 광고 페이지가 붙어서 같은 칼럼이지만 페이지 각각이 왼쪽 페이지로 배열되는 경우가 있습니다. 이러한 구성에서는 반복적인 사진 배치로는 시각적 호기심을 유발할 수 없습니다. 메인 사진과 서브 사진 위치를 다르게 하여 전달력을 높이는 것이 중요합니다.

📄 잡지 단면 / 패션, 뷰티 매거진 1+1 페이지 ✏️

NG

같은 포맷으로 사진 배치
변화가 없는 동일한 포맷의 페이지는 통일감이 있어 보이나 지루하고 재미 없는 구성이 될 수 있다.

구분감 없는 중간 제목 배치
큰 단락글 아랫부분에 하위 계층을 나타내는 작은 중제목이 윗부분 텍스트 박스와 구분감 없이 배치되어 전달성이 약해 보인다.

GOOD

◆ Editor's Choice

기본 그리드는 유지하고 페이지 각각의 메인 사진을 좌우 대칭되는 위치에 배치하여 통일성을 주되,
서브 사진 위치와 크기를 조절하여 배치함으로써 페이지를 넘겼을 때 변화를 통해
시선 흐름에 변화를 주어 시각적 호기심을 자극하는 구성이 되었습니다.
또한 하위 계층 중제목 앞쪽에 그래픽 요소를 배치하여 내용 전달성을 높였습니다.

24

칼럼 그리드에 변화를 준 디자인

구성이 복잡한 경우 칼럼 그리드로는 부족한 경우가 있습니다. 구성 요소가 많은 경우 시각적으로 안정된 비율 안에서 변화를 주는 그리드를 사용하면 칼럼 콘셉트에 맞는 구성을 할 수 있습니다.

📖 잡지 펼침면 / 패션, 뷰티 매거진 내지 2페이지 ✏️

딱딱한 느낌의 일률적인 배치
사진과 글이 그리드 안에서 일률적으로
배치되어 시각적으로 딱딱해 보인다.

메인 사진과 조화롭지 못한 제목 배치
메인 사진에서 인물이 가운데에 있는데 제목은 왼쪽에
배치되어 균형감이 떨어져 보인다. 또한 불필요한 여백
이 생겨 사진이 주는 공간감이 떨어졌다.

중간 제목 구분감 부족
본문에서 중간 제목은 독자들에게 내용을 전달
할 때 구분감을 주어 내용을 잘 이해할 수 있게
해야 한다. 본문과 같은 서체와 크기를 사용하
여 구분감이 떨어진다.

GOOD👍

elle beauty

THE GREAT JOURNEY TO SPA

잠시 안내 말씀 드립니다. 지금 '시티 스파' 행 항공편이 탑승 중에 있습니다. 퍼스트 프레스티지 그리고 스마트 좌석을 예약한 손님들은 차례로 탑승해 주시길 바랍니다. 이륙 후에는 마사지, 명상음악, 아로마 테라피 등의 기내 오락 서비스도 즐기실 수 있습니다. 즐거운 여행 되시길 바랍니다. EDITOR 김여구 PHOTO TODD BARRY, 김여아

Banyan Tree Club and Spa Seoul ↑

FIRST CLASS

Grand Hyatt Seoul The Spa ↑

Park Hyatt Park Club ↑

● Editor's Choice

주제가 되는 사진 구도에 맞게 제목을 가운데 배치하고, 크기를 키워 칼럼 주목성을 높였습니다.
오른쪽 페이지는 사진 크기를 다양하게 변형하여 시각적 흥미를 유발했고,
그리드 안에서 텍스트 단을 좌우로 비틀어 배치하여 리듬감을 추가했습니다.
중간 제목에 컬러를 입히고 서체를 다르게 사용하여 구분감 있는 구성이 되었습니다.

다각형 사선을 사용한 디자인

'광고'와 '아이디어'가 주제인 사보 내지입니다. 주제에 맞게 페이지 전체에 콘셉트를 반영해 개성 있는 스타일을 표현해야 합니다. 일반적인 사각형 구성보다는 다각형이나 사선을 활용하면 좀 더 독특하고 트랜디한 디자인을 할 수 있습니다.

📖 사보 펼침면 / 광고, 트랜드 홍보 사보 내지 2페이지 ✏

무난한 타이포그래피
평범한 디자인으로, 느낌을 바꾸기 위해 변경이 필요하다.

개성 없는 면 처리
주제가 광고와 아이디어인 내용으로,
개성 있는 스타일이 필요하다.

가독성이 떨어지는 단락
작은 글씨 본문에 1단 구성은 가독성이
떨어지고 독자의 흥미를 잃게 한다.

GOOD 👍

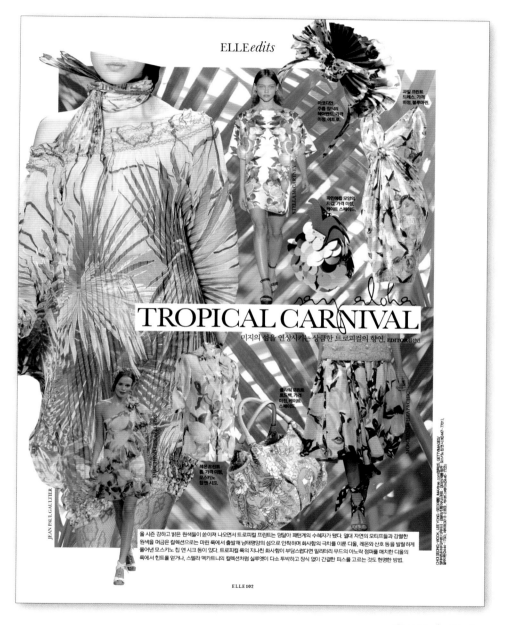

ELLE*edits*

TROPICAL CARNIVAL

미지의 섬을 연상시키는 상큼한 트로피컬의 향연. EDITOR 김선빈

올 시즌 강하고 밝은 원색들이 쏟아져 나오면서 트로피컬 프린트는 양달이 패턴계의 수혜자가 됐다. 열대 자연의 모티프들과 강렬한 원색을 머금은 컬렉션으로는 마린 룩에서 출발해 남태평양의 섬으로 안착하며 화사함의 극치를 이룬 다울, 레몬과 산호 등을 발랄하게 풀어낸 모스키노 칩 앤 시크 등이 있다. 트로피컬 룩의 지나친 화사함이 부담스럽다면 밀리터리 무드의 아느락 점퍼를 매치한 다울의 룩에서 힌트를 얻거나, 스텔라 맥카트니의 컬렉션처럼 실루엣이 다소 투박하고 장식 없이 간결한 피스를 고르는 것도 현명한 방법.

ELLE 102

🔵 Editor's Choice

주제를 표현하는 모티브가 되는 감성적인 사진을 누끼 사진과 함께 배치하여 전체 사진들에 덩어리 감을 주었습니다. 또한 제목은 흰색 박스 위에 배치하고 크기를 조절하여 가독성을 높였고, 상하좌우에 여백을 두어 조화로우며 의도된 여백으로 느껴짐과 동시에 입체적인 구성이 되었습니다.

그리드 편

29

여백을 활용한 디자인

다양한 사진으로 주제를 표현하는 복잡한 구성일수록 여백 사용이 중요합니다. 복잡해 보이지만 여백을
적절히 사용한다면 독자에게 효율적으로 주제를 전달할 수 있습니다.

📖 잡지 펼침면 / 패션, 뷰티 매거진 내지 2페이지 ✏️

주목성이 떨어지는 제목
제목이지만 너무 일반적이라서
주목성이 떨어진다.

부족한 여백
구성이 복잡함에도 불구하고 여백이
부족하여 답답해 보인다.

펼침면(스프레드 페이지)을 고려하지 않은 본문 위치
본문 위치를 한정해서 사용하여 좌우 페이지 밸런스가 깨졌다. 좌우
페이지를 이용해 본문을 배치하면 연결성 있는 구성이 될 수 있다.

복잡한 사진 구성
다양한 사진이 복잡하게 배치되어 주제를
명확하게 전달하지 못한다.

GOOD👍

🔵 Editor's Choice

외곽 여백을 일정하게 주면서 주제가 되는 사진을 정리하여 한층 더 전달성이 좋은 구성이 되었습니다.
본문 텍스트를 좌우 스프레드 페이지에 걸쳐 배치하여 사진과 본문 텍스트의 유기성을 높였습니다.

구성으로 전달력을 높인 디자인

정보 전달을 목적으로 하는 페이지에서는 제품 정보와 관련된 내용의 위치가 중요합니다. 주제를 잘 전달하기 위해서는 내용을 즉각적으로 인지할 수 있도록 페이지를 구성해야 합니다.

잡지 단면 / 패션, 뷰티 매거진 내지 1페이지

구분감 없는 메인 사진 크기
제품 사진에 비해 메인 사진의 크기가 작다.
시선이 분산되어 주목성이 떨어진다.

제품과 연결되지 않는 제품 정보
제품 정보가 제품과 연결되지 않아서 독자에게 효율적으로 전달되지 않는다.

가독성 없는 제목 배치
제목은 메인 사진과 함께 칼럼 주목성을 높이는 역할을 한다. 제목을 복잡한 사진 위에 배치하면 가독성이 떨어진다.

- 주목성 있는 메인 사진 배치
- 가독성 있는 칼럼 제목 배치
- 제품 정보를 매칭한 배치

◎ Editor's Choice

메인 사진 크기를 키우고 제목을 복잡하지 않은 곳에 배치하여 주목성을 높였습니다.
제품 정보를 제품과 같이 매칭하여 배치함으로써 정보 전달감이 좋아졌습니다.

31

그리드를 변형한 디자인

원고량이 많은 칼럼을 구성할 때는 흥미로운 구성으로 독자에게 효과적으로 메시지를 전달해야 합니다.
기본 그리드 안에서 가독성을 놓치지 않고, 텍스트 단을 변경해 배치하여 리듬감 있는 흥미로운 구성을 만
들 수 있습니다.

📄 잡지 단면 / 라이프스타일 매거진 내지

불필요한 여백
아랫부분에 텍스트 박스를 배치하면서 윗부분
일러스트와 제목 사이에 불필요한 여백이 생겨
시선 이동이 자연스럽지 못하다.

정형화된 그리드
반듯이 배치된 텍스트 박스는 답답해 보이며, 윗부분의 자연스러
운 형태의 일러스트와는 시각적 균형감이 떨어져 보인다.

GOOD👍

THINGS TO LOVE
CULTURE

Podcast On Love

이제 이별한 여자의 베스트 프렌드도 한시름 덜었다.
휴대폰으로 팟캐스트가 그녀의 연애를 상담하고 있으니까.

언제부터인가, 지하철에 탐승한 여자들의 귀에서 음악이 멈췄다. 이어폰 사이로 흐르던 음악 대신 왁자지껄한 남자들의 목소리가 들리기 시작했다. 실성한 사람처럼 혼자 서서 웃는 여자들. 스마트폰으로 연애팟캐스트를 재생 중이다. 사랑에 빠진 여자에게 당장 필요한 것은 상대 남자가 아니다. 그녀의 말을 '자알~' 들어줄 사람, 궁금함을 시원하게 풀어줄 사람, 이왕이면 해결책까지 대령해줄 사람이 필요하다. 여자들은 혈액형 궁합이니 타로카드니 별의별 방법을 동원하여 사랑을 점쳐왔다. 물론 뾰족한 수는 아니었다. 점집에서 찾은 것은 카운슬링 효과, 대화를 통한 심신안정 정도였다. 그런데 팟캐스트 오빠들은 꼭 집어 말해준다. "당신은 예쁜가요? 남자들은 예쁜 여자를 좋아해요"라고. 누가 이런 말을 해줬을까. '베프'도 당신이 못생겨서 남자에게 연락이 오지 않는 거라고, 말 못한다. 만약 공중파 방송

'베프'도 당신이 못생겨서 남자에게 연락이 오지 않는 거라고, 말 못한다. 만약 공중파 방송에서 누군가가 이렇게 말한다면, 그 파장은 불 보듯 뻔하다. 예쁘지 않다고 생각하는 여자들이 대다수인 사회다. 하지만 팟캐스트는 솔직하게 말할 수 있다.

에서 누군가가 이렇게 말한다면, 그 파장은 불 보듯 뻔하다. 자신이 예쁘지 않다고 생각하는 여자들이 대다수인 사회다. 하지만 팟캐스트는 솔직하게 말할 수 있다. "맨 처음 세 명의 MC가 결심한 것이 있죠. 먼저 시작했던 연애 방송을 들어보면 팟캐스트의 특성을 제대로 살리지 못하더라고요. 내숭 떨며, 거짓말을 하는 거죠, 공중파 방송처럼." 인기 연애 팟캐스트 '순정마초'를 진행하는 MC 아이돌이 말한다. 솔직한 그들에게 여자들도 자신의 속내를 술술 털어놓는다. 도착한 이메일 사연은 거의 모두 여자들로부터 온 것이다. 총 2백 건 중 남자의 사연은 단 두 건에 불과했다. 예쁜 여자를 좋아하지만, 남자가 사랑하는 것과는 별개의 문제란다. 그래서 이들은 여자의 사연을 읽어주고 남자 MC 셋이 공유하며 남자의 생각을 설득력 있게 들려준다. 또 야한 이야기에는 어느 정도 수위를 지키고 있다. 여자들이 그 이상을 이야기하면 좋아하지 않는다는 판단에서다. 섹스를 말하는 인기 방송 '원나잇스탠드'의 경우 남자 청취자가 월등히 많은 점은 생각해볼 만하다. 멜로의 섹스와 포르노의 섹스가 다른 것처럼 원나잇스탠드에 직접 출연하여 고백하는 남녀의 섹스 이야기는 고백의 수위가 높다. 한편 결혼을 앞둔 커플이 출연하는 '결혼직전'도 쏠쏠하게 재밌다. 생애 처음 준비하는 결혼, 결혼을 목전에 두고 남녀의 현실적인 입장 고백을 다루며 청취자의 공감대를 얻는다. 엎치락뒤치락 실시간으로 순위가 바뀌therefore'나는 연애 고수다'도 인기가 좋다. 남자 애간장 녹이는 법, '골드미스 연애하자', 똥꼬 속 빈곤, '프로포즈' 등 제목부터 관심을 끄른다. 또 오프라인 모임을 주선하며 청취자와의 밀착 정도를 높이고 있다. TV, 라디오, 잡지에서도 연애를 다룬다. 그런데도 팟캐스트가 여자들의 연애 카운슬링의 역할을 톡톡히 하는 데엔 이유가 있다. 스마트폰의 휴대성도 무시 못한다. 거기에 정규 방송보다 친숙한 '동네 오빠'들의 재밌고 빼있는 솔직한 충고는 확실히 매력이 높다. 내가 알던 세계가 확장된 그곳에서 사랑을 앓고 있는 이들의 사연을 공유하며 공감대를 형성하는 것이다. 그것도 일상 아주 가깝게, 귓가에서.

EDITOR 한지희 | ILLUSTRATOR 아사기리(AKOOOOO)

🔵 Editor's Choice

주제를 표현하는 일러스트를 그리드에 맞춰 배치하고 본문 텍스트 단을 3단으로
변형한 다음 가운데 단은 발문을 배치하였습니다. 이로 인해 자연스러운
여백이 만들어져 답답하지 않은 구성이 되었습니다.

그리드 편

32

사선 그리드를 이용한 디자인

뷰티에 관련된 페이지와 같이 다양한 제품을 한꺼번에 보여주는 페이지를 구성할 때 텍스트는 주목도를 높일 수 있는 형태로 단순하게 표현하는 것이 좋으며, 이미지 느낌에 따라 제품을 인지시키기 위한 그리드를 고민해야 합니다.

📖 잡지 펼침면 / 뷰티 매거진 내지 2페이지 ✏️

제목 여백과 충돌이 있는 정렬
제목 오른쪽에 본문을 넣어서 정리가 덜된 편집으로 보인다.

제목 위치와 정렬
가벼운 느낌의 제목은 주목성이 약하고 여백의 활용도 적절하지 않다.

연관성 없는 라인 사용
단순한 획만으로 단을 분리하기보다는 디자인적인 요소를 만들 필요가 있다.

- 시작 페이지 가운데 정렬로 변화 생성
- 제목에 볼드 계열 폰트 사용
- 사선 그리드로 디자인 완성도 높임

GOOD👍

○ Editor's Choice

제목을 굵게 하여 주목성을 높였으며 행간을 함께 늘렸습니다. 제목과 본문을 가운데 정렬하여 집중도를 높였으며,
평범하기 쉬운 구조의 원고 구성이기 때문에 제품 각도에 맞춰 사선 그리드를 활용하였습니다.

사진 배치로 완성도를 높인 디자인

사진의 상황에 알맞게 표현하는 것은 언제나 디자인에서 신경 써야 하는 부분이지만 익숙하게 진행하다보면 평범하게 완성되는 경우가 많습니다. 고정화된 부분도 새롭게 시도하기 위해 기자 또는 기획자와 커뮤니케이션이 필요합니다.

📖 잡지 펼침면 / 건축 매거진 내지 4페이지 ✏️

세련되지 못한 타이틀
타이틀이 세련되지 못하고 딱딱하고 평범하다.

나쁘지 않은 평범함
시각을 끄는 힘이 부족하고 텍스트 또한 시선이 많이 움직인다.

혼자 분리된 페이지
페이지별로 분리된 이미지 사용으로 한 칼럼이라는 연결성이 부족하다.

폰트와 서체

전자 출판에서 서체와 폰트는 간혹 비슷한 의미로 이해됩니다. '서체'가 철저하게 활자의 시각적 속성만을 언급하는 용어라면, '폰트'는 단일 디자인에서 활자 크기와 시각적 속성이 같은 낱자와 기호, 숫자 등으로 구성된 세트를 의미합니다. 예를 들어, 디자인 작업을 할 때 서체를 산돌고딕을 사용할지 윤명조를 사용할지 고민합니다. 이럴 때 서체의 시각적인 속성만을 따지며 말할 때는 '서체'라고 이야기합니다.

폰트를 개발하고 디자인하는 폰트 디자이너는 같은 성질이 적용된 폰트를 만듭니다. 한글 폰트 한 벌을 디자인할 때 11,172차를 만들며, 이 중에서 많이 사용되는 글자는 2,360자 정도입니다.

오늘날 우리가 사용하는 서체는 매우 다양합니다. 서체를 체계적으로 분류하려는 시도는 서체가 지닌 시각적 특징이 중복되기 때문에 결코 쉬운 일이 아닙니다. 그래서 완벽한 서체 분류 체계는 없고 역사적 발달 과정에 근거한 일반적 분류 체계가 흔히 사용되고 있습니다. 이 체계에서는 모든 서체를 올드 스타일, 트랜지셔널, 모던, 이집션 또는 슬라브세리프, 산세리프, 디스플레이의 여섯 가지 범주로 분류합니다.

1 • 올드 스타일체의 시각적 특성
획 굵기의 대비가 적으며 경사진 세리프체로, 표준적인 굵기를 가지고 있습니다.

2 • 트랜지셔널체의 시각적 특성
획 굵기의 대비가 큰 편입니다. 날카롭고 조금 경사진 세리프를 가지고 있습니다.

3 • 모던체의 시각적 특성
획 굵기의 대비가 큽니다. 매우 가느다란 세리프를 가지고 있습니다.

4 • 이집션체의 시각적 특성
획 굵기 대비가 극히 적고, 두껍고 사각진 세리프를 가지며 x 높이(소문자의 몸체나 주요 요소 높이)가 높습니다.

5 • 산세리프체의 시각적 특성
굵기 대비가 약간 있습니다. 수직과 수평으로 끝이 잘린 곡선 획 형태를 가집니다.

6 • 디스플레이체의 시각적 특성
자유롭고 형식이 없으며 일률적으로 평가할 수 없을 만큼 다양합니다.

Old Style Transitional **Modern**

▲ 올드 스타일 ▲ 트랜지셔널 ▲ 모던

Egyption　　San serif　　

▲ 이집션　　　　　▲ 산세리프　　　　　▲ 디스플레이

▲ **필기체의 활용**
　필기체가 가독성이 떨어지더라도 칼럼 성격을 파악한
후 상황에 따라 적절히 사용하면 좋습니다. 이 디자인에
서는 이미지에서 필기체를 사용하였기 때문에, 가독성
을 해치지 않는 정도로 필기체를 활용하여 내용 이해도
를 높이며 밋밋한 디자인에서 탈피하였습니다.

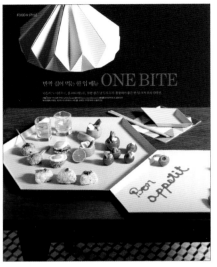

▲ **칼럼 성격을 살리지 못한 서체 사용**
　이미지 자체에 내포하고 있는 필기체의 아이덴티티를
활용하지 못하였고, 다소 딱딱한 느낌의 서체를 사용하
여 내용 이해도가 떨어집니다.

폰트 패밀리

　패밀리 계열 글꼴은 하나의 디자인 사상을 두고 통일성을 지키면서도 약간의 변화가
있습니다. 패밀리가 잘 구성되어 있는 대표적인 글꼴이 헬베티카와 유니버스입니다. 패밀
리 글꼴을 이용하면 통일감을 주는 동시에 변화를 주어 디자인 완성도를 높일 수 있습니
다. 일반적으로 폰트 굵기와 무게에 따라 씬(Thin), 라이트(Light), 레귤러(Regular),
미디움(Medium), 볼드(Bold)로 나누고, 문자 폭에 따라 울트라 익스팬디드(Ultra
Expanded), 엑스트라 익스팬디드(Extra Expanded), 엑스트라 컨덴시드(Extra
Condensed), 울트라 컨덴시드(Ultra Condensed), 컴프레시드(Compressed) 등으
로 나눕니다.

가독성에 영향을 미치는 요소

이탤릭체

이탤릭체는 일반적으로 본문의 가독성을 떨어뜨리기 때문에 전체 본문에 사용하는 것은 적합하지 않습니다. 하지만 짧은 글의 광고 등에 적용하여 속도감, 운동감을 표현해 주목성을 주는 효과는 기대할 수 있습니다.

무게(활자체 굵기)

너무 가늘거나 굵은 서체를 사용하면 공간 또는 글자 면적에 따라 글 읽기가 쉽지 않습니다. 하지만, 같은 경우라도 배경이 있고 없음에 영향을 받기 때문에 상황에 따른 굵기(무게감)를 선택하는 것이 좋습니다.

자간

본문체일 경우 평균적으로 '−15' 정도의 자간을 주는 것이 일반적입니다. 자간이 너무 좁거나 넓으면 단어를 인지하는 데 어려움이 생깁니다.

행간

행과 행 사이에 충분한 공간이 없거나 넓다면, 보는 이는 각 행을 구별하는 데 어려움을 겪습니다. 일반적으로 본문을 구성하는 활자 크기가 8포인트에서 11포인트 이내일 때, 행간을 1~4포인트 추가하면 독자들이 각 행을 쉽게 구별하는 데 도움이 되어 가독성이 향상됩니다.

자폭

자폭이 좁은 활자는 본문 내용이 많아서 공간을 확보해야 할 때 효과적입니다. 그러나 너무 좁거나 넓으면 가독성이 떨어질 뿐만 아니라 디자인을 부자연스럽게 만듭니다. 문자 폭이 좁은 활자들은 폭이 좁은 문단이나 많은 정보를 넣어야 하는 도표 등에 사용하는 것이 좋습니다. 영문과 한글의 문자 폭 개념은 많이 다르므로 시각적인 안정감에 기준을 두고 선택해야 합니다.

고딕체(Sans Serif)와 명조체(Serif)

서체를 선택할 때는 내용을 분석해서 부드러운 느낌의 명조 계열과 세련되고 강한 느낌의 고딕 계열을 적절히 사용해야 하며, 문자 폭과 자간을 각각 다르게 적용해야 합니다. 가독성보다는 서체가 가지는 시각적인 느낌이 도시적인지 여성적인지와 같이 적합한 느낌을 고려해서 사용하는 것이 더 현실적인 활용법입니다.

대문자와 소문자

대문자로 된 문장은 소문자로 된 문장보다 많은 공간을 차지하며, 소문자보다 대문자로 된 문장은 상대적으로 빠르게 읽기 쉽지 않습니다. 소문자는 불규칙한 글자 모양으로 인해 대문자에 비해 문자 식별이 쉽기 때문입니다. 대문자로만 쓰인 문자는 이러한 시각적 다양성이 결여되어 있어 소문자보다 가독성이 떨어집니다.

디자인에 힘을 더하는 타이포그래피

타이포그래피를 잘 활용하면 디자인을 하는데 강력한 무기가 될 수 있으며 문자만으로도 디자인 요소로 사용할 수 있습니다. 타이포그래피를 사용할 때는 전달하고자 하는 메시지가 무엇인지에 따라 그에 맞는 서체를 선택해야 합니다.

타이포가 주는 분위기

▲ 감성적인 분위기와 어울리는 타이포그래피
제주도가 주는 감성적인 느낌을 잘 표현한 서체를 선택하여 디자인 완성도가 높아졌고, 타이틀에 대비를 주어 주제가 명확히 보입니다.

▲ 완성도가 낮은 필기체
애매한 굵기, 필기체 같지 않은 모양이 디자인 완성도를 떨어뜨립니다.

▲ 대비가 없는 고딕 계열 서체
고딕 계열의 서체를 사용하여 감성적인 느낌보다는 무거운 느낌이 들며, 대비 없는 굵기를 사용하면서 텍스트에 힘이 없습니다.

▲ 어설픈 느낌을 주는 명조
명조 계열이지만 촌스러운 느낌을 줍니다. 서체가 주는 라인, 굵기 대비에 따라 느낌이 달라지기 때문에 서체를 선택할 때는 주의해야 합니다.

아이덴티티를 살린 타이포그래피

▲ 아이덴티티를 살린 제목

자칫 심심할 수 있는 디자인에 아이덴티티를 더하면
시각적으로 완성도 높은 디자인이 됩니다. 샤넬이라는
브랜드 아이덴티티와 키코라는 모델의 이름을 활용하
여 제목에 샤넬 로고를 나타냄과 동시에 키코의 이름
도 부각시켰습니다.

▲ 아이덴티티를 살리지 못한 제목

브랜드 아이덴티티를 살리지 못한 서체의 사용으로 샤
넬 브랜드 화보라는 사실을 인식하는 데 오랜 시간이
걸릴 뿐아니라 밋밋한 디자인이 되었습니다.

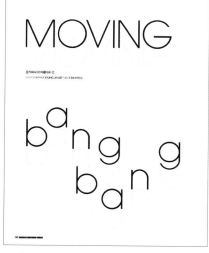

▲ 제목에 재미를 더한 디자인

제목은 그 칼럼의 성향을 얼마나 반영하느냐에 따라
재미있는 디자인이 될 수 있고, 지루한 디자인이 될 수
있습니다. 무빙 뱅뱅이라는 제목에 맞게 움직이는 듯
한 역동적인 타이포그래피로 재미를 주었습니다.

▲ 재미를 떨어뜨리는 디자인

정돈된 서체는 보는 사람으로 하여금 재미를 떨어뜨립
니다. 아랫부분 여백은 의도된 여백으로 보이지 않고
비어 보입니다.

강약 조절을 활용한 디자인

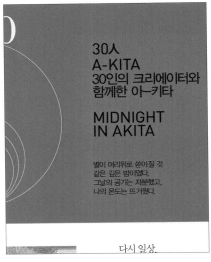

▲ **강약을 조절한 디자인**
디자인을 할 때 유의해야 할 사항 중에 하나가 서체의 다양성입니다. 너무 많은 서체를 사용하면 디자인의 통일성이 떨어집니다. 같은 서체를 활용하면서도 크기 혹은 굵기 차이를 두어 디자인하면 리듬감 있으면서 통일성 있는 디자인을 할 수 있습니다.

▲ **강약 조절을 살리지 못한 디자인**
디자인 통일성을 위해 같은 서체를 활용하여 같은 크기와 굵기로 디자인을 한다면 긴장감도 떨어질 뿐만 아니라 다소 부담스러운 디자인이 될 수 있으므로 주의해야 합니다.

독창적이고 감각적인 캘리그래피

감각적인 디자인 요소 중 하나인 캘리그래피는 보는 이에게 따뜻하고 부드러운 감정이나 강력한 힘을 느끼게 할 수 있습니다. 또한 번짐 효과 등을 표현할 수 있어서 서체, 영화 포스터 타이틀, 패키지 디자인 등 다양한 분야에서 사용이 급증하고 있으며, 이 분야를 담당하는 전문가들 또한 많이 확산되고 있고, 캘리그래피의 작품성이 대중에게 인정받아 관심이 높아지면서 배우고자 하는 일반인이나 디자이너가 많습니다. 무엇보다 캘리그래피의 장점은 정형적인 느낌을 주지 않는다는 것입니다. 캘리그래피는 자칫 딱딱해 보이는 디자인을 감각적이고 힘 있는 디자인으로 바꿀 수 있는 좋은 요소입니다.

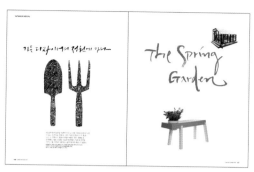

▲ 캘리그래피의 활용

특집 칼럼이거나 기획 의도에 따라 캘리그래피를 활용하여 디자인하는 경우가 있습니다. 적절하게 사용된 캘리그래피는 디자인에 강한 영향력을 행사합니다. 물론 그 캘리그래피가 칼럼의 성격과 유사해야 한다는 점도 간과해서는 안될 사항입니다. 캘리그래피를 사용하여 유연하고 세련된 디자인을 완성하였습니다.

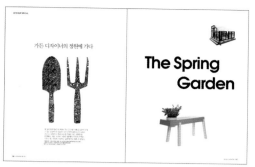

▲ 주제와 맞지 않는 서체 사용

가드닝이라는 주제와 맞지 않게 단단하고 무거운 느낌의 고딕 서체를 사용하여 부담스럽습니다. 남성적인 성향이 있는 서체를 사용하여 주제와 동떨어진 디자인을 하였습니다.

시각적 정렬과 응집력

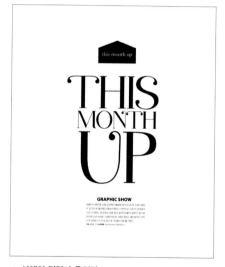

▲ 서체의 정렬과 응집력

칼럼 형태에 따라 어떤 서체를 활용할 것인가도 중요하지만 정렬 방법도 굉장히 중요합니다. 한눈에 돋보일 수 있는 힘 있는 디자인을 하기 위해서는 타이포의 응집력이 중요합니다. 서체를 시각적으로 정렬하면서 응집력 있게 모으면 힘 있는 디자인을 완성할 수 있습니다.

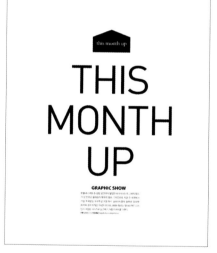

▲ 정돈되었지만 응집되지 않는 서체

중앙 정렬하여 정돈된 페이지 같지만 넓은 행간으로 응집되지 않은 형태를 보여주고 있습니다.

타이포그래피를
다양하게 활용하라

▲ Harpers—Mex 2013
텍스트와 이미지를 재미있게 배치하였습니다.

▲ Harper's Bazaar(Spain) 2013. 07
극도로 굵기 차이가 나는 서체를 조합하
여 제목을 강조하였습니다.

① 힘 있는 타이포그래피

　적절하게 타이포그래피를 활용하여 포인트를 준다면 다소 심심할 수 있는 요소들을
잘 풀어내어 재미있는 디자인을 할 수 있습니다. 다만 타이포그래피를 활용할 때, 과도
하게 부담을 주지 않는 선에서 디자인을 해야 합니다.

　예를 들어, 타이포그래피를 크게 배치할 때는 굵고 가는 대비가 있는 명조 계열의 서
체를 사용해 시각적으로 부담스럽지 않도록 해야 합니다. 텍스트 크기가 클 경우 굵고
단단한 서체를 사용하면 거부감이 듭니다.

② 텍스트와 이미지의 결합

　타이포그래피를 활용할 경우는 비교적 타이포그래피에 활용하는 텍스트 길이가 짧거
나, 이미지가 한정적이면서 단순한데 힘 있는 디자인을 해야 할 경우가 많습니다. 이런
경우 타이포그래피만으로 디자인을 해도 무방하지만 이미지를 텍스트에 걸치거나 튀어
나오도록 하면 시각적으로 재미를 줄 수 있습니다.

③ 타이포그래피의 대비

　타이틀 혹은 제목 부분에 타이포그래피를 활용할 경우 크기를 키워서 대비되는 디자
인을 해야 타이포그래피를 활용한 디자인이 더욱 부각됩니다. 명조와 고딕의 대비, 크
기, 가는 서체, 굵은 서체 등을 활용하여, 디자인에 긴장감을 더할 수 있습니다.

① *leaning in* AGAIN

After shaking up Silicon Valley by championing women at the workplace, Facebook COO SHERYL SANDBERG is ready with some lessons in resilience, finds SHAHNAZ SIGANPORIA

THE VOICE AT THE OTHER END OF THE LINE IS FAMILIAR; ②
I've heard it on YouTube and at various international forums, talking about being one of the few women on top, of leaning in and grabbing your seat at the table. She is, after all, the woman who took a very cool website with a never-seen-before network of millennials and turned it into one of the most profitable companies on the planet—the COO of Facebook, Sheryl Sandberg, is a paragon of strength, success and empowerment in popular culture, but most of all, of encouragement to an entire generation of women, like me, who are making our way through the corporate jungle-gym of ambitious career goals.

But the polite voice at the other end of the line isn't on a call with me about her astronomical rise in the tech world > ③

COURTESY THE NEW YORK TIMES: REDUX IMAGES

202

◀▲ Vogue-in 2017. 07
필기체와 명조 계열 서체를
적절하게 배열하였습니다.

① 서체의 조합

제목이나 포인트를 주고 싶은 영역이 있을 때, 혹은 부드러운 느낌의 디자인을 할 때
필기체를 사용합니다. 다만 필기체는 가독성이 떨어지므로, 메인이 되는 텍스트에는 가
독성이 뚜렷한 서체를 사용하는 것이 좋습니다.

필기체와 명조 계열 서체(혹은 고딕 계열의 서체)를 적절히 조합해서 사용하면 디자
인적 요소를 더하면서 가독성을 살리는 디자인이 될 수 있습니다.

② 굵기의 변화

기존 디자인이 단순할수록 서체를 활용하여 디테일을 살리는 디자인을 하게 됩니다.
소제목을 단단한 고딕으로 굵게 처리하고, 본문에 가는 명조 계열 서체를 활용하면 단순
한 디자인에 긴장감을 더할 수 있습니다.

③ 세로 배치 활용

캡션은 일반적으로 아랫부분에 위치하지만, 세로로 배치하면 긴장감 있는 디자인이
됩니다. 본문 끝과 캡션에 끝선을 맞춰 주면 긴장감이 있으면서도, 불안하지 않고 안정
되어 보입니다.

제목 스타일을 변형한 디자인

서체의 주된 역할은 글을 읽히게 하는 것이지만 그것 말고도 페이지의 고유성을 부여하는 이중 삼중의 역할을 합니다. 제목은 주제를 표현하는 데 중요한 역할을 하며, 다른 디자인과 구별되는 것이 좋습니다.

 잡지 펼침면 / 패션, 뷰티 매거진 화보 2페이지

지면을 충분히 활용하지 못한 제목 배치
본문 페이지를 구성할 때는 제목 위치가 중요한데 지면을 충분히 활용하지 못해 제목의 주목성을 떨어뜨렸다.

AUTUMN
SWEPT
HAIR

DEWY MATILDA × CHOKER

주제를 전달하지 못한 제목
화보의 통일성 있는 구성을 위하여 제목 텍스트를 하나만 사용하였지만 주제를 전달하기엔 부족함이 있다. 시선 흐름을 고려해 제목 스타일을 변형하여 주제 표현을 할 수 있는 방법도 고민해 보아야 한다.

GOOD

AUTUMN
SWEPT
HAIR

바람이 찬 숨을 내뱉고 갈대가 웅성이는 계절, 엄마의 옷장에서 가을 옷을 꺼내 입은
소녀의 짧은 머리카락에도 바삭이는 풀 냄새가 배었다 *photography by kim oi mil*

DEWY MATILDA × CHOKER

보송보송한 벨벳 초커가 대비되는 부스스한 단발머리는 가을 특유 멋낸 대칭이 어딜다 같다 끝에메만 살짝 흘을 낸 라이트 보라운 단발을 손으로 구겨가면 멀어 덜어 자연스러운 입술 만들었다.
파운드스 트위 패션 시니스런 박스에서, 골드 말은 맑수

⬡ Editor's Choice

제목의 비중을 키우고 사진과 어긋나게 배치하여 주목성을 높였습니다.
텍스트 안쪽 면에 메인 사진의 일부분을 사용하여 통일성 있는 텍스트 안에서 변칙적인 이미지가
시각적 흥미를 유발하며, 해당 페이지만이 가질 수 있는 고유성을 부각합니다.

콘텐츠 성격을 부각한 디자인

주제를 지면에 표현할 때 먼저 고려할 부분은 콘텐츠가 가진 성격을 파악하는 것입니다. 매거진같이 트렌디한 성격을 가진 매체에서는 개성 있는 사진이나 복잡한 그리드 구조를 사용할 수도 있습니다. 단행본의 경우에는 가독성을 우선으로 그리드와 타이포그래피를 사용해야 합니다.

📄 타블로이드 / 전통시장 홍보 기획 프로젝트 전면 ✏️

콘텐츠 성격과 맞지 않은 제목
전통시장 재조명을 주제로 하는 페이지에서 제호로 사용한 서체는 콘텐츠 성격을 표현하기에는 개성이 떨어진다.

부적절한 사진 트리밍
사진에서 불필요한 부분이 많다. 메인 사진을 배치할 때는 사진 트리밍을 통해 주제를 부각할 수 있어야 한다. 사진 가장자리의 불필요한 부분을 과감히 트리밍하면 주제가 더욱 부각되면서 전달성이 높아진다.

답답한 느낌이 드는 그리드
상하좌우 마진을 빼고는 숨쉴 수 있는 여백이 없어서 지면 구성이 답답해 보인다.

GOOD👍

- 콘텐츠 성격이 드러나는 제목
- 메인 사진을 트리밍하여 개성 있게 배치
- 적절한 여백을 사용하여 구성

🔵 Editor's Choice

콘텐츠 성격을 직접적으로 드러내는 제목은 전통시장이라는 예스러운 성격을 반영하면서도 현대적인 감성이 느껴지게 입체적으로 재구성하여 오른쪽 윗부분에 배치하였습니다. 이로 인해 지면에 주목도가 높아지고, 콘텐츠 성격이 한눈에 보이도록 개성 있게 표현되었습니다. 메인 사진은 주제가 부각되도록 트리밍하여 세로로 길게 배치하여 지면 구조에 차별성이 느껴집니다. 텍스트는 오른쪽 아랫부분에 배치하고, 제목과 텍스트 사이에 여백을 두어 답답한 구성을 해소하였습니다.

서체의 변화로 역동적인 디자인

어떤 서체를 사용하느냐에 따라 역동적이거나 정적인 느낌을 극대화할 수 있습니다. 주제를 잘 표현하는 서체 선택이 중요합니다.

📖 잡지 펼침면 / 패션, 뷰티 매거진 인트로 2페이지 ✏️

주제 표현이 부족한 서체
운동과 관련된 사진을 통해 알 수 있는 역동적인 주제를 표현하기에 적절하지 않은 단조로운 서체를 사용하였다.

인물 시선을 고려하지 않는 배치
인물 사진을 배치할 때는 시선 방향을 고려하여 위치를 선정해야 한다. 시선 이동이 왼쪽일 때 오른쪽 배치는 부적절하다.

GOOD

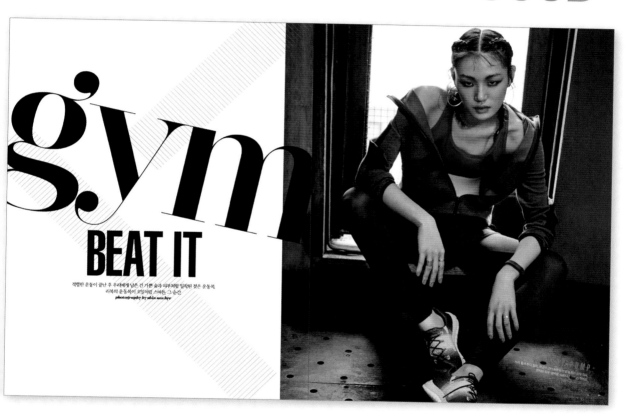

gym
BEAT IT

격렬한 운동이 끝난 후 우리에게 남은 건 거친 숨과 피부처럼 밀착된 젖은 운동복
리복의 운동복이 오일처럼 스며든 그 순간
photography by shin sun hye

● Editor's Choice

인물 사진의 시선을 고려하여 사진을 오른쪽에 배치하고, 제목에 세리프와 산세리프 서체를 혼용해
사용하면서 시각적으로 흥미로운 느낌이 듭니다. 움직이는 듯한 인물의 자세와 같은 기울기로
제목을 배치하여 사진의 유기성이 돋보이며, 운동감을 표현하는 사선을 그래픽 요소로 추가하여
메인 사진을 잘 표현하고 있습니다.

캘리그래피를 활용한 디자인

캘리그래피는 일반적인 서체를 사용한 텍스트보다 눈에 띄기 때문에 차별성이 높습니다. 하지만 가독성이 떨어지거나 특유의 터치감 때문에 작은 부분에 사용할 경우 깔끔하지 못할 수 있으므로 주제나 이미지에 어울리게 적절히 사용해야 합니다.

📖 잡지 펼침면 / 리빙, 인테리어 매거진 내지 2페이지 ✏️

NG👎

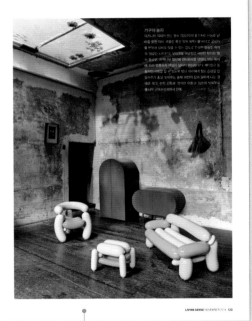

약한 타이틀
원색의 텍스트임에도 전체 이미지에 비해 주목성이 떨어진다.

사진과 어울리지 않는 여백
불필요한 여백으로 사진의 특징을 살리지 못하고, 왼쪽 페이지와의 연계성도 부족하다.

- 주제에 어울리는 캘리그래피 사용
- 가독성을 지키며 크기 결정
- 사진에 따른 여백 고려

GOOD👍

◐ Editor's Choice

캘리그래피를 사용하여 '한국 가구'라는 주제가 잘 표현되면서도 주목성이 높아졌습니다.
오른쪽 페이지에 사진을 전체적으로 사용하여 왼쪽 페이지와의 연결이 자연스러워졌습니다.

타이포그래피를 해체한 디자인

주제를 명확히 표현하기 위해 하나의 서체를 사용할 경우가 있지만 이러한 경우 부가적인 텍스트 크기가 더 크면 주가 되는 텍스트의 주목성이 떨어지게 됩니다. 이럴 경우 새로운 글꼴을 사용하여 의도와 메시지를 좀 더 명확하게 드러낼 수 있습니다.

📖 잡지 펼침면 / 작가 인터뷰 2페이지 ✏️

목적이 불분명한 서체
왼쪽 페이지 제목과 오른쪽 페이지에 발문으로 사용한 영문 서체가 동일하지만, 발문 크기가 더 커서 독자에게 전달하려는 메시지에 혼동이 생기게 된다.

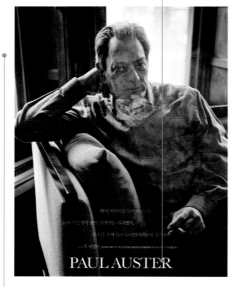

칼럼 주제에 맞는 요소 추가
칼럼 주제에 맞는 그래픽적인 요소나 타이포가 없어 디자인이 재미없으며 주제 전달력이 약하다.

복잡한 서체 배치
타이포그래피를 의도적으로 활용하는 구성을 계획했다면 서체 선택이 매우 중요하다. 주제를 표현하기 위해 선택한 서체가 단조롭다.

- 주제 표현에 적합한 서체를 변형하여 사용
- 그래픽 요소를 사용하여 통일성 부여

GOOD

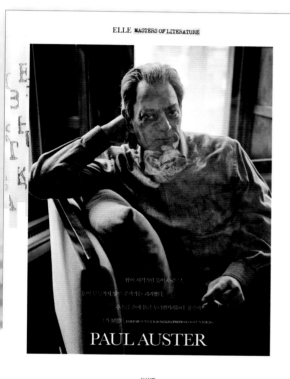

작가의 인터뷰 페이지에서 칼럼 콘셉트를 전달하기 위해 타자기 느낌을 살린 타이포그래피를 표현하였습니다. 또한 깔끔한 타이포그래피를 사용하기보다 일부분이 안 보이고 찢긴 듯한 타이포그래피를 사용하여 규격화된 지면에서 벗어나 칼럼 개성이 잘 드러나는 구성이 되었습니다. 좌우 페이지에 노트 느낌 이미지를 리듬감 있게 배치하여 연결감을 주었습니다.

⊙ Editor's Choice

타이포그래피를 활용한 디자인

타이포그래피 구성의 첫 단계는 서체를 고르는 것이 아니라 콘텐츠 성격을 파악하여 독자에게 설득력 있게 전달하는 것입니다. 그 다음으로는 여러 강조 방식을 통해 계층 구조를 만들고 콘텐츠 성격에 맞게 표현하는 것이 중요합니다.

▤ 잡지 단면 / 매거진 특집 칼럼 도비라

대비감이 약한 제목
텍스트 사이 대비감이 약해 제목의 가독성이 떨어진다.

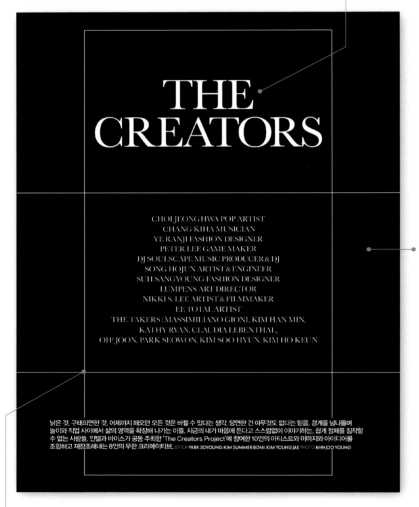

단조로운 컬러 사용
이미지가 없는 구성에서 두 가지 컬러의 사용은 시각적으로 호기심을 자극하지 못한다.

시선 흐름을 방해하는 가로 세로 라인
가운데 정렬을 한 텍스트를 배치하여 자연스럽게 위에서 아래로 시선이 내려가게 하였지만, 가로 세로 라인이 시선 흐름을 방해하여 주목성을 떨어뜨린다.

GOOD👍

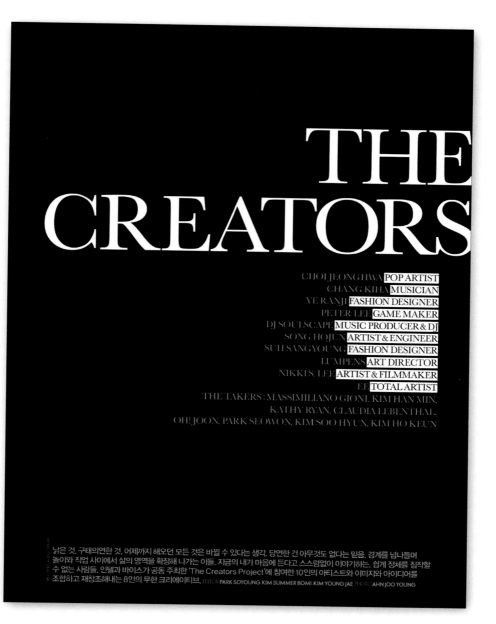

○ Editor's Choice

제목 크기를 키우면서 강약이 느껴지며, 텍스트에 흰색 면을 입히면서 3차원적 입체감이 생겨 가독성과
시각적 주목성이 높아졌습니다. 서체를 오른쪽으로 정렬하였고 회색을 추가로 사용하여 단조롭지 않고,
여백을 남겨서 리듬감이 생겼으며, 공간감이 한결 좋은 구성이 되었습니다.

사진 속 텍스트를 적절히 배치한 디자인

펼침면을 하나의 이미지로 가득 채운 다음 이미지 안에서 텍스트를 사용할 경우 이미지와 텍스트의 조화를 중요하게 생각해야 하며 텍스트 가독성도 중요합니다. 메인 사진과 텍스트를 조화롭게 사용하면 내용 전달력을 높이고 주제를 명확하게 표현할 수 있습니다.

📖 잡지 펼침면 / 패션, 뷰티 매거진 화보 2페이지 ✏️

가독성이 떨어지는 글 위치
사진 위에 글을 배치하는 경우에는 글이 잘 보이는 부분에 배치해야 한다. 제목과 조화롭게 배치하기 위해 가독성을 떨어뜨려서는 안 된다.

사진과 텍스트의 부조화
대칭의 아름다움이 있는 사진에서 과한 크기의 제목이 오히려 사진에 주목성을 떨어뜨려 시선 흐름이 자연스럽지 못하다.

GOOD👍

THE END

DAY

꿈은 어디에? 그것은 현실의 시작에 있다. 그렇다면 현실은? 그것은 꿈의 끝에…

"우주의 한쪽 끝, 모든 게 끝나 버린 폐허에 남아 꿈을 꾸기 시작하는 한 생명체. **EDITOR** CHOI SOON YOUNG **PHOTO** KIM YOUNG JUN

OF THE

◎ Editor's Choice

메인 사진의 대칭을 방해하지 않도록 텍스트를 윗부분에 리듬감 있게 배치하여 작은 크기이지만
힘 있게 메시지를 전달합니다. 제목의 리듬감 있는 배치는 독자로부터 신선한 흥미를 유발합니다.

주제에 맞게 서체를 수정한 디자인

굵은 서체가 제목으로 많이 쓰이는 것은 그만큼 강하고 잘 보이기 때문입니다. 하지만 주제에 따라 제목과 여백, 그래픽 요소를 충분히 고려하여 표현하는 것이 더 효과적인 경우도 있습니다. 살펴볼 디자인은 빈 공간을 주제로 한 인테리어 매거진 인트로 페이지입니다.

 잡지 펼침면 / 건축, 인테리어 매거진 인트로 2페이지

주제에 맞지 않는 제목 굵기
빈 공간을 의미하는 VOID는 가벼운 느낌을 주는 반면, 굵은 폰트의 제목은 무거운 느낌을 주어 주제에 맞지 않다.

주제를 고려하지 않은 여백
공간감과 여백이 필요하다.

통일되지 않은 라인 굵기
다양한 굵기의 라인을 사용해 디자인이 정리되지 않아 보인다.

- 주제에 맞는 여백 생성
- 주제에 맞는 제목 서체 변경
- 장식 요소 굵기 통일

GOOD

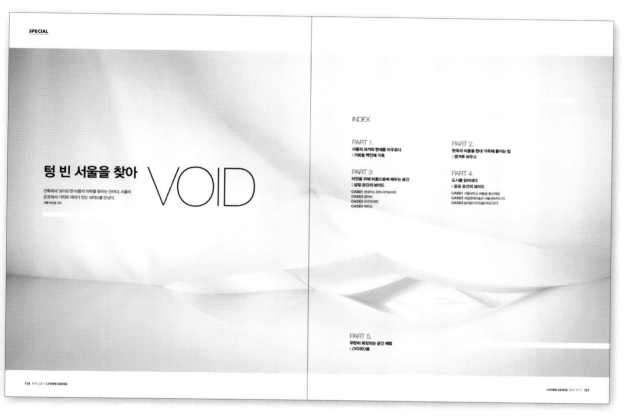

SPECIAL

텅 빈 서울을 찾아 VOID

건축에서 '보이드'란 비움의 미학을 말하는 단어다. 서울의
곳곳에서 가치와 의미가 있는 보이드를 만났다.

기획 박은별 기자

INDEX

Editor's Choice

빈 공간이라는 주제에 맞게 타이틀은 라이트한 계열의 서체로 가벼운 느낌을 주었고, 통일되지 않았던
라인은 굵기를 통일하고 여백의 색을 고려하여 흰색을 적용하였습니다. 왼쪽 페이지의 시각 기준선이
오른쪽 네 개 파트 목차로 이어지게 구성하고 파트 5의 목차를 의도적으로 아랫부분에 배치하여 공간감을 주었으며,
전체적으로 가로형 디자인에 맞게 윗부분과 아랫부분에 여백을 만들어 가로 형태로 비어 보이는 효과를 주었습니다.

이미지와 텍스트를 활용한 디자인

제품 화보 페이지를 구성할 때는 텍스트 위치를 변칙적으로 사용하여 시각적 주목도를 높일 수 있습니다. 사진이 가진 특성을 이해하고 텍스트를 조화롭게 사용하면 독자에게 응집력 있게 주제를 전달할 수 있습니다.

📖 잡지 펼침면 / 패션, 뷰티 매거진 내지 2페이지 ✏️

NG 👎

제목과 사진의 배치 부조화
사진과의 부조화로운 제목 위치는
시각적 전달성을 약하게 만든다.

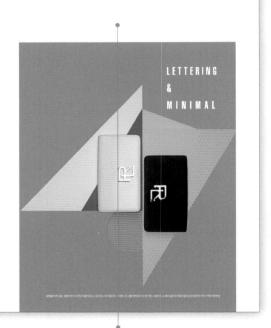

중제목 크기 대비성 부족
중간 제목을 크게 사용하면 큰 제목과의
대비감이 줄어 전체 페이지의 시선 흐름을
방해하는 요소가 될 수 있다.

불필요한 여백
면이 많이 나누어져 있는 사진 외각
여백은 시선을 분산시킨다.

GOOD

◎ Editor's Choice

사진의 면과 부합하는 큰 제목을 배치하여 전체 페이지의 유기성을 높였고,
중간 제목 크기를 줄여서 대비감 있게 배치하여 제목의 가독성을 높였습니다.
또한 불필요한 여백을 줄여 시선이 분산되는 것을 막아 사진의 주목성과 전달력이 높아졌습니다.

10

텍스트만을 활용한 디자인

텍스트만으로 다양한 사람들의 말을 인용하여 디자인할 때는 텍스트가 주는 느낌도 중요하지만 다양한 사람들의 이야기가 느껴지는 생동감을 살리기 위한 노력도 필요합니다. 크기와 색상의 변화는 단조로운 글을 생동감 있게 바꿀 수 있습니다.

📖 사보 펼침면 / 광고, 트랜드 홍보 사보 내지 2페이지 ✏️

NG

메인 요소가 필요
전체 페이지를 강하게 이끌어 주는
요소가 부족하다.

Epilogue

"기부하는 재산은 절대 사라지지 않습니다.
더 많은 사람의 이익을 위해 미래를 보고 투자하는 것이요."
- 신한은행네던 정석규 이사장

"미래는 예측하는 것이 아니고 창조하는 것입니다.
창조하기 위해서는 씨를 뿌려야 하는데, 씨를 뿌리지
않으면 가을에 수확할 수 없는 것이 자연의 법칙입니다."
- 삼성전자 윤종용 고문

"빈부 격차를 줄이자고
하향평준화를 할 수는 없겠죠.
가진 사람이 어려운
사람을 돕는 것이
가장 좋은 방법입니다."
- 미래에셋네턴 김선동 대사장

"적은 돈이라고 부끄러워할 것이 아니라
작은 정성이 모여 큰 힘을 이룬듯 작은
기부금들이 모여야 하지 않을까요?"
- 소년원네던 박영희 여사

"기부를 통해 얻는 기쁨은 세상 그 무엇과도
바꿀 수 없어요."
- 태웅사 이은희 회장

"나눔의 실천이 밑알이 되어 언젠가 커다란 열매로
맺히길 바랍니다."
- 선동김헌회 윤재홍 이사장

"어릴 적에 돈이 없어 학교에서 설움받던
기억이 남던 모양이에요. 공부는 하고
싶은데 돈이 없어서 학업을 계속할 수
없는 일이 생기면 안 되잖아요."
- 김정회 여사

"나눔은 필요한 이에게 도움을,
슬퍼하는 이에게 위안을,
가치 있는 이에게 올바른 평가를
해주는 것입니다."
- 모델김헌화재단 하영욱 회장

"기부의 보람은 나의 작은 행위가 큰 결과로 이어질 수
있다는 희망이지요. 이제껏 살아오면서, 그리고 남은
인생에서 제가 해야 할 마지막 임무를 찾은 셈입니다."
- 일성월바 정윤문 대표이사

"재물을 올바로 쓰는 일도 재물을 가진 자의 책임과 의무입니다."
- 핀란드 김은복 여사

회색 바탕에 흰색 글씨
밝은 계열의 회색 바탕에 흰색 글자를 사용하
면 인쇄할 때 점자처럼 나타날 위험이 있다.

단일 톤에 많은 텍스트 단락
많은 텍스트 단락을 한 가지 색으로 표현
하여 지루하면서 가독성이 떨어진다.

GOOD 👍

Epilogue

"기부하는 재산은 절대 사라지지 않습니다.
더 많은 사람의 이익을 위해 미래를 보고 투자하는 것이지요."
- 신정문화재단 황석규 이사장

"미래는 예측하는 것이 아니고 창조하는
것입니다. 창조하기 위해서는 씨를
뿌려야 하는데, 씨를 뿌리지 않으면
가을에 수확할 수 없는 것이 자연의
법칙입니다."
- 삼성전자 윤종용 고문

"빈부 격차를 줄이자고
하향평준화를 할 수는 없겠죠.
가진 사람이 어려운
사람을 돕는 것이
가장 좋은 방법입니다."
- 미래국제재단 김선동 이사장

"적은 돈이라고 부끄러워할 것이 아니라
작은 정성이 모여 큰 힘을 이루듯 작은
자부심들이 모여야 하지 않을까요?"
- 소천장학재단 박민화 여사

"기부를 통해 얻는 기쁨은 세상 그 무엇과도 바꿀 수 없어요."
- 태영사 이종리 회장

〈SNU Noblesse Oblige〉는
22호를 끝으로 마무리됩니다.

"나눔의 실천이 밀알이 되어 언젠가 커다란 열매로
맺히길 바랍니다."
- 한림장학회 송지윤 이사장

"어릴 적에 돈이 없어 학교에서 실운받던
기억이 났던 모양이에요. 공부는 하고
싶은데 돈이 없어서 학업을 계속할 수
없는 일이 생기면 안 되잖아요."
- 김정희 여사

"나눔은 필요한 이에게 도움을.
슬퍼하는 이에게 위안을.
가치 있는 이에게 올바른 평가를
해주는 것입니다."
- 오렌지아동보넬 최정욱 회장

"기부의 보람은 나의 작은 행위가 큰
결과로 이어질 수 있다는 희망이지요.
이제껏 살아오면서, 그리고 남은
인생에서 제가 해야 할 마지막 임무를
찾은 셈입니다."
- 일성회학 정윤환 대표이사

'나눔을 동감하는' 그날을 위해
더 좋은 모습으로 찾아뵙겠습니다.

"재물을 올바로 쓰는 일도 재물을 가진 자의 책임과 의무입니다."
- 천문기 김온희 여사

🔵 **Editor's Choice**

심플하고 깔끔한 구조는 디자인이 나빠 보일 수 없는 게 일반적입니다. 하지만 그만큼 특별하거나
효과적이지 않을 수 있습니다. 표현력이 부족한 것을 심플하게 풀었다는 착각은 하지 말아야 합니다.
이번 디자인은 색을 사용해 다양한 사람들이 이야기하는 것임을 표현하였고,
메인 타이포그래피를 추가하여 전체 페이지를 강하게 이끄는 요소로 사용하였습니다.

콘셉트를 반영한 타이포그래피

사진의 콘셉트를 드러내야 하는 화보 칼럼을 구성할 때는 서체 선택이 중요합니다. 텍스트는 정보를 전달하는 기본적인 목적이 있지만, 사진과 함께 유기적으로 구성할 때는 또 하나의 이미지 역할을 하며 독자에게 의도를 드러내는 목적으로 활용할 수 있습니다.

📖 잡지 펼침면 / 패션, 뷰티 매거진 화보 6페이지 ✏️

NG 👎

사진과 조화롭지 않은 서체
운동감 있는 사진 콘셉트와 여성스러운
유선형 서체는 부조화스럽다.

리듬감 없이 일률적으로 배치한 원고
사진 인물은 다양한 동작을 하며 움직임을 표현하는
것에 반해 원고는 일률적으로 같은 위치에 배치되어
조화롭지 못하다.

불필요한 여백
인물 트리밍이 비슷하고 배경이 무거운 사진
을 구성할 때 여백은 오히려 시각적 흐름을
방해하여 주목성을 떨어뜨린다.

- 메인 사진과 조화로운 서체 선택
- 사진 구도를 이해하고 배치
- 텍스트 박스를 다양하게 변경하여 배치

GOOD👍

🔵 Editor's Choice

시작하는 페이지의 제목을 인물 동작의 방향성과 매치하여 임팩트 있게 배치하고, 텍스트 박스를
동작의 나아가는 운동성에 맞추어 사선 형태로 균형감 있게 배치하여
사진 콘셉트와 타이포그래피가 조화로우면서도 개성 있는 구성이 되었습니다.
좌우 페이지에 여백 없이 사진을 배치하여 시선 이동이 자연스럽고 운동성이 부각되어 전달력이 높아졌습니다.

서체를 조합하고 구도를 조절한 디자인

타이포그래피 편 12

서체는 주제를 표현하는 데 매우 중요한 요소이며, 다른 디자인과의 구별감을 주고 칼럼 콘셉트를 효과적으로 전달하는 역할을 합니다. 서체를 단순하게 표현하여 간결한 디자인을 할 수도 있지만, 서체를 조합하고 계층 구조를 부여하면 지면을 조화롭게 표현할 수 있으며 새로운 느낌을 만들 수 있습니다.

📄 잡지 단면 / 패션, 뷰티 매거진 내지 ✏️

NG 👎

사진 구도와 텍스트의 부조화
주제를 표현하는 사진은 사선으로 운동감 있게 배치한 반면, 텍스트 박스는 반듯하게 배치하여 부조화스럽다.

주목성이 낮은 숫자
제목에 사용된 숫자는 내용에서의 숫자와 달라야 하는데 크기와 서체가 동일하다. 이럴 경우 컬러나 크기를 수정하여 구별하는 것이 좋다.

단조로운 서체
주제를 표현하는 서체를 한 가지만 사용하여 단조로운 느낌이 든다.

GOOD👍

FASHION&LOOK

TREND · DESIGNER · MUST-BUY

〈슈어〉 패션 에디터 황인혜의 퀼팅 백
●●●에너지 컬러와 못 터치 가득한 컬러로 채운 이 미니멀한 퀼팅 백이야말로 포인트가 된다고 해요. 서울 예약만대

배우 차혜련의 컬러 네크리스
●●●영롱한 컬러톤들을 한껏 모아놓을 것 같은 네오핏 네크리스는 우스하게 위에서도 존재감이 확실하죠. 다른 제빠서브라우

스타일리스트 한혜선의 프린트 스트랩 슈즈
●●●재밌는 뽀개진 무스한슈즈가 있어도 도사하게요. 오픈이 에디마니 by 에디가 3컬드슈브슈

MUST·HAVES FOR
spring

쏟아지는 제품 홍수 속에서 무엇을, 어떻게 '잘' 쇼핑할 것인가에를 고민하는 당신을 위해 〈슈어〉가 나섰습니다.
스타, 에디터, 패션 피플들이 공개한 쇼핑 리스트가 바로 그것, 패션, 뷰티, 라이프스타일까지, 3월 옷장과 화장대,
그리고 공간을 풍성하게 채울 매력적인 108개의 머스트해브 셀렉션! EDITORS 박경희 황인혜 김민희 김서영

PHOTOGRAPHERS홍혜림 김민서

🔄 Editor's Choice

사선으로 배치된 메인 사진과 매치되는 텍스트를 같은 각도로 맞추어 배치하여 시각적인
균형감이 느껴지는 구성이 되었습니다. 제목은 자유로운 느낌의 손글씨 서체를 조합하여
칼럼 개성이 한층 부각되었으며, 서체에 노란색을 포인트로 사용하여 주목성을 높였습니다.

13

여백을 만들고 제목을 기울인 디자인

디자인에서 여백은 의도적으로 만드는 조형적 요소입니다. 여백을 사진 및 텍스트와 조화롭게 사용하면
사진과 글에 대한 집중도를 더욱 높일 수도 있습니다.

📑 잡지 단면 / 패션, 뷰티 매거진 칼럼 인트로

NG 👎

정형화된 사진 배치
유니크한 사진 콘셉트에 비해 사진 위치가
정형화되어 칼럼 개성을 표현하지 못했다.

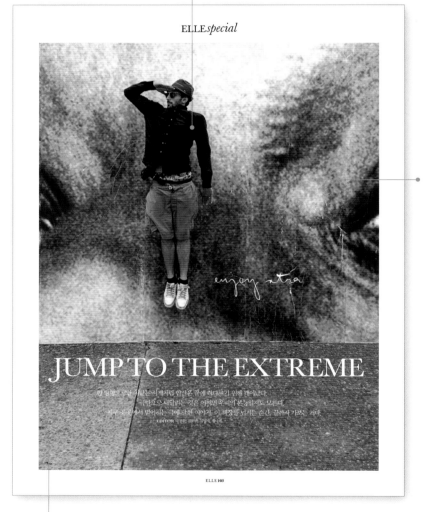

잘못된 트리밍
배경에 사용한 사진이 무엇
인지 알 수 없을 정도로 확
대되어 트리밍되어 있다.

메시지와 맞지 않는 제목 위치
제목이 메시지와 조화롭지 못하고 단조롭게 배치되었다.

GOOD👍

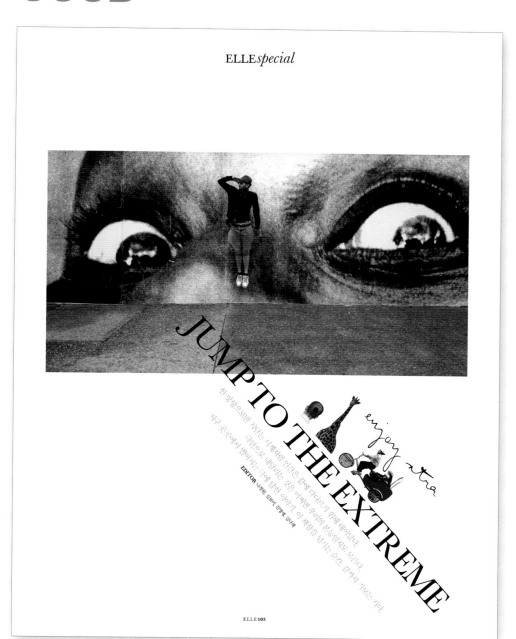

ELLE*special*

JUMP TO THE EXTREME

ELLE 103

🔄 Editor's Choice

주제를 표현하는 사진을 가로로 트리밍하여 배치하면서 흰색 여백을 주어 시각적 주목성이 높아졌습니다.
제목은 글줄을 사선으로 배치하였으며, 관련이 있는 일러스트를 사용해 흥미를 유발합니다.
흥미를 유발함으로써 독자들의 시선을 집중시키는 구성이 되었습니다.

질감을 활용한 디자인

주제가 뚜렷한 제목이나 슬로건은 전달하려는 메시지를 직접적으로 표현하기 좋습니다. 분위기에 맞는 서체를 사용하거나 그래픽적인 질감이나 효과를 활용하면 더욱 완성도 높은 타이포그래피를 만들 수 있습니다.

📄 잡지 단면 / 리빙, 인테리어 매거진 인트로

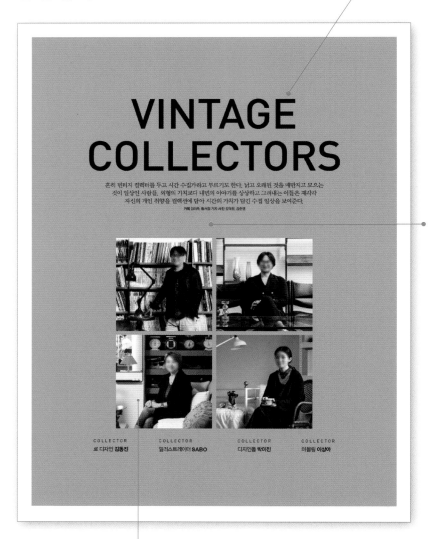

메시지 전달력이 약한 제목
사진과 제목 텍스트의 표현이 일치해 독자에게 메시지를 분명하게 전달하고 있다. 반면 제목은 주제를 표현하지 못하고 단조롭게 배치되었다.

좁은 여백
여백이 좁아 복잡해 보이고 강조할 요소를 제대로 강조할 수 없다.

정형화된 사진 배치
유니크한 콘셉트에 비해 사진 위치가 정형화되어 칼럼의 개성을 표현하지 못한다.

GOOD👍

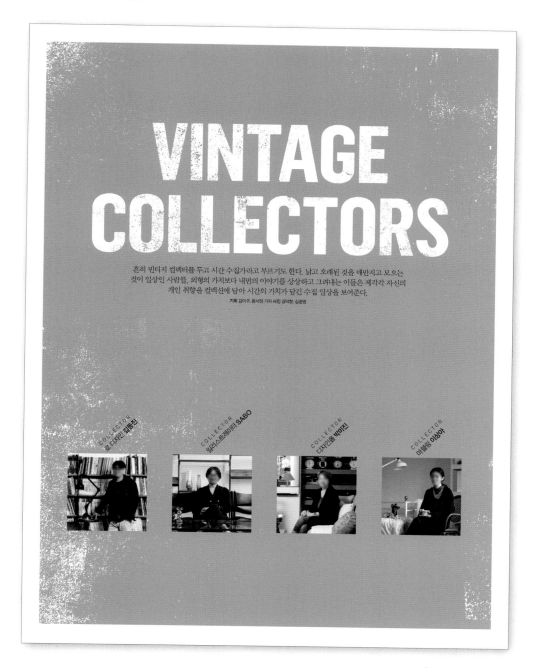

VINTAGE COLLECTORS

흔히 빈티지 컬렉터를 두고 시간 수집가라고 부르기도 한다. 낡고 오래된 것을 매만지고 모으는 것이 일상인 사람들. 외형의 가치보다 내면의 이야기를 상상하고 그려내는 이들은 제각각 자신의 개인 취향을 컬렉션에 담아 시간의 가치가 담긴 수집 일상을 보여준다.

기획 김미주, 황서정 기자 사진 김대창, 김준영

COLLECTOR 로 디자이너 **김동진**

COLLECTOR 일러스트레이터 **SABO**

COLLECTOR 디자이너 **박미진**

COLLECTOR 마블링 **이성아**

🔆 Editor's Choice

일러스트의 질감을 활용해 제목과 어울리는 이미지로 완성도를 높이고, 제목 서체를 굵고 진하게 하여 빈티지 터치 효과가 더욱 잘 표현되도록 만들었습니다. 발문과 이미지 사이에 여백을 주어 지면에서 제목을 제대로 강조하였고, 위아래 여백을 두고 사진을 일렬로 배치하여 개성을 표현하였습니다.

펼침면에 어울리는 서체를 활용한 디자인

주제에 따라 페이지 전체에 사진을 배치하는 것이 효과적인 경우가 있습니다. 이때는 그에 맞는 타이포를 적절히 배치하여 가독성을 높여야 합니다. 아래 페이지는 세밀한 디테일이 돋보이는 페스티벌 사진을 메인 사진으로 사용하는 인트로 페이지입니다.

📖 잡지 펼침면 / 디자인 페스티벌 소개 칼럼 인트로 2페이지 ✏️

굵고 강한 제목 필요
메인 이미지를 풀 사이즈로 사용할 예정이므로
제목의 가독성을 높여야 한다.

THE LONDON DESIGN FESTIVAL

TAKE A CLOSER LOOK AT DESIGN

인간이 가장 즐겁고 활기찬 순간은 도시 전체가
하나의 디자인 페스티벌 무대로 변모하는 이 계절이다. 7년 전,
디자이너로 성장하는 과정에 치중 방문했던 런던 페스티벌은
가구와 배치의 중심으로 이뤄진 여느 페어들보다 달리 시각적으로
훌륭한 사진을, 인테리어 디자인 등 도시 전체가 하나의 전시장처럼
신선함으로 가득해 다시 한 번 방문해보고 싶은 페어였다.
남고 오래돼 묵직한 느낌을 자아내는 간판 벽돌, 선명한 컬러의 지하철
노선도 등 세월이 느껴지는 건물과 톡톡 튀는 컬러가 조화를 이루는
런던 시내를 디자이너의 심장을 위해 만드는 도시로, 페어 기간에
방문한다면 값어치는 효과를 얻을 수 있다.

약한 사진 트리밍
세밀하게 사진을 보여주지 않아서
메인 이미지의 전달력이 약하다.

GOOD👍

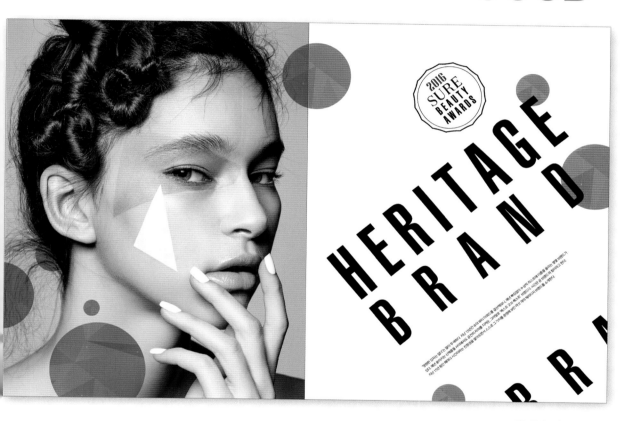

○ Editor's Choice

제목 크기와 각도를 조정하여 사진 속 모델 그래픽과 조화롭도록 배치하였습니다. 강한 사선은 시각적인 풍성함보다 불편함이 느껴질 수 있습니다. 컬러가 있는 원을 사용하고 그 안에 사선의 질감을 펼침면에서 연결하여 배치하여 유기성이 높아졌으며 효과적으로 주제를 전달하는 페이지가 되었습니다. 또한 포인트 컬러를 사용하여 임팩트 있는 구성이 되었습니다. 텍스트 각도는 모델 시선의 방향과 반대가 되어 시각적으로 흥미를 유발합니다.

20

통일성 있게 구성한 화보 페이지

화보는 여러 페이지로 구성되기 때문에 페이지 각각의 유기성을 높여 통일성 있게 구성하는 것이 중요합니다. 통일성을 강조한 디자인은 자칫 단조로워 보일 수 있는데 이럴 때 서체와 그래픽 요소를 활용하면 주제를 흥미롭게 전달할 수 있습니다.

📖 잡지 펼침면 / 패션, 뷰티 매거진 화보 6페이지 ✏️

제목의 단조로운 배치
화보에서는 시작하는 페이지에서 독자의 주목도를 높이는 것이 중요하다. 자유로운 표현이 가능한 페이지라면 텍스트도 사진과 유기성 있게 배치해 보도록 한다.

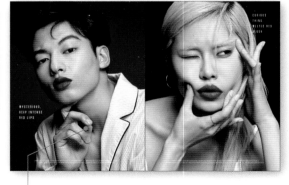

흥미 유발 부족
자유로운 표현의 주제에 비해서 텍스트와 그래픽 요소 사용이 단조롭다.

주목성이 떨어지는 사진 배치
화보 페이지를 구성할 때는 좌우수 페이지의 사진 컬러를 이해하고 조화롭게 배치해야 컷 각각이 돋보이게 된다. 무거운 컬러의 사진을 여백 없이 배치한 구성은 오히려 주목성이 떨어진다.

GOOD

⊙ Editor's Choice

제목과 중간 제목을 리듬감 있게 배치하고, 화보 주제를 연상시키는 붉은색 컬러의
그래픽 요소를 전체 페이지에 통일성 있게 사용함으로써 시각적 흥미를 주는 구성이 되었습니다.
여백을 사용하여 사진 각각에 대한 주목성이 높아졌습니다.

메시지와 어울리는 포스터 디자인

타이포그래피 편

21

제품에 초점을 두고 디자인하는 제품 포스터는 제목이나 디자인 요소를 강하게 표현할 필요가 없습니다. 가늘고 보통은 힘이 약하다고 할 수 있는 제목 구성과 흐름으로 제품 자체에 충실한 포스터를 만들 수 있습니다.

📋 포스터 단면 / 제품 디자인 그래픽 포스터 ✏️

굵고 진한 서체
제목을 진하거나 굵게 하는 것이 보통이지만, 제품 광고 포스터의 경우
굵고 진한 서체는 포스터 전체에서의 시선을 분산시킨다.

기준 없는 자유로운 정렬
기준이 없는 정렬은 흐름을
방해할 뿐이다.

정리되지 않은 디자인 요소
디자인 요소 배치에 시각적인 기준선이 반영되지 않았다.

Real Metal, Real Mesh

Feine Verarbeitung, Atemberaubendes Design
Nach vielen Jahren der Forschung haben die Hersteller von 7mm die weltweit ersten Plastik-Metall Hüllen mit adhäsiver Verbindungstechnik und vielfältigen, halbdurchsichtigen Mustern entwickelt.

Bestes Material, Bestes Design
Die Slimmest-Produkte machen Gebrauch von Edelstahl, der auch in der Medizin eingesetzt wird. Mit den feinsten Metallen und stabilem, matt-glänzendem Kunststoff haben wir die ultra-schlanke und luxuriöse Note von 7mms besonderem Design optimiert.

Umweltfreundliches Material
Auch wenn sich 7mm nicht aktiv für den Umweltschutz einsetzt, tun wir unser Bestes, umweltfreundliche Produkte herzustellen und legen bei der Produktion wert auf recyclebare Metallprodukte.

reddot **design award**
winner 2014

○ Editor's Choice

내용을 가운데 정렬하였고, 시각적인 기준선에 맞추어 디자인 요소를 재배치하여 시선이 자연스럽게 흐르게 하였습니다.
색상과 제목보다 제품을 먼저 강하게 인식할 수 있도록 수정하여 포스터를 완성하였습니다.

제목에 변화를 준 표지 디자인

여행 에세이 표지 작업으로, 단행본 표지는 책의 콘셉트에 맞게 디자인하는 것이 중요합니다. 여행 에세이라는 감성적인 콘셉트를 반영하면서도 적합한 스타일의 텍스트를 적용하거나 이미지를 선택하여 독자들의 시선을 집중시킬 수 있어야 합니다. 아이디어를 활용해 그래픽 요소를 사용하는 연습이 꾸준히 필요합니다.

📖 단행본 표지 / 여행 에세이 표지 ✏

제목이 주는 힘 부족
제목 스타일이 평범하여 단행본
표지 전체의 힘을 떨어뜨린다.

답답한 느낌을 주는 사진 구성
감성적인 여행 에세이가 주는 이미지와 달리
정렬된 네 개의 사진 구성은 답답한 느낌을
준다.

단조로운 서체 구성
자유로운 느낌을 주는 여행 에세이에 딱딱한 고딕
계열 서체만 사용하는 것보다 다양한 서체 사용을
시도하는 것이 필요하다.

GOOD👍

○ Editor's Choice

단순했던 제목을 힘 있게 배치하였습니다. 크기가 커지면 부담스러울 수 있는데,
제목에 흰색을 적용하여 부담스러움을 줄였습니다. 필기체를 활용해 여행 에세이의 자유로운
느낌을 표현하였고, 사진을 시원하게 트리밍하여 시선을 집중시키도록 하였습니다.

비주얼 디자인

N

PART 4 그래픽 요소

통과되는
디자인

그래픽 요소로
감각적인 디자인을 하라

사진과 일러스트레이션

사진이나 일러스트레이션은 함축적으로 내용을 보여주기도 하고, 글보다 강하게 시선을 끌 수 있습니다. 특히 사진은 사실성과 현장성이 강해 정보의 신뢰성까지 높입니다. 시각적인 효과가 강하기 때문에 정보 전달력도 높아 글 형식의 본문 이상으로 강한 전달 능력이 있으며, 레이아웃의 기본이 되는 요소로 인식되고 있습니다.

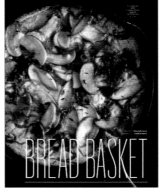

◀ 매거진 BonAppetit 2016
음식 사진은 미각적으로 끌리도록 강하게 표현하는 것이 좋습니다. 부수적인 글이나 효과보다 사진 자체를 충실히 보이게 하는 것도 편집 디자인입니다. 가벼운 서체와 캡션이 사진에 집중하도록 돕습니다.

◀ Boise State University 포스터,
Goodnight Giraffe 포스터 - Printspace
일러스트레이션은 사진이 주는 실제의 느낌과는 달리 특정 주제를 효과적으로 전달할 수 있고 타이포그래피와 조화롭게 표현하기도 좋습니다.

디자인을 돕는 그래픽 요소 활용

사진을 활용하거나 그래픽 요소를 사용할 때 초보 편집 디자이너들이 가장 많이 실수하는 부분은 사진을 잘못 배열하거나 사진 트리밍을 하는 데 서툰 것입니다. 시각적으로 어색하지 않도록 흐름에 맞게 디자인하는 연습이 필요합니다.

시각적 기준

▲ **시각적 기준을 맞춘 디자인**

텍스트, 로고, 이미지 등을 정렬할 때는 같은 위치에서 시작하여 정렬하는 것이 아니라 시각적 기준선에 맞춰야 합니다. 즉 보았을 때 어색하지 않고 자연스럽도록 맞춰야 합니다.

▲ **정렬이 되지 않은 디자인**

텍스트 형태에 따라 ㅇ, ㅅ 등으로 시작되는 경우 같은 위치에서 시작되더라도 시각적 기준선에 맞지 않습니다. 로고와 제목, 부제목, 본문 등의 시작 위치가 시각적으로 맞지 않아 어색합니다.

컬러 정렬과 공간감

▲ **컬러 정렬과 공간감이 느껴지도록 누끼를 활용한 디자인**

누끼를 활용하여 디자인할 때는 크기와 공간감, 그리고 컬러의 나열 등을 고려해야 합니다. 제품이 겹치더라도 복잡해 보이지 않으면서 공간감과 안정감이 있어야 합니다.

▲ **잘못된 컬러 정렬과 구도**

컬러가 뒤죽박죽 섞여 있어 제품의 군집력을 떨어뜨리며 구도가 맞지 않게 위치해 있어 시각적으로 불안합니다.

도면을 활용한 디자인

◀ **그래픽 요소를 활용한 디자인**
지면을 구성할 때 도입부에 요소가 부족할 경우에는 다양한 그래픽 요소를 활용하여 지면을 풍성하게 해 주는것이 좋습니다.

◀ **그래픽 요소를 활용하지 않은 디자인**
도면을 활용하지 않아 다소 밋밋한 지면 구성이 이루어졌습니다. 더불어 어중간한 여백으로 디자인이 완성되지 않은 느낌을 줍니다.

이미지 활용

▲ **이미지 배열과 트리밍을 적절하게 한 디자인**
적절한 이미지 트리밍은 지면을 구성하는 데 중요한 역할을 합니다. 크게 사용해야 할 컷과 소컷으로 사용해야 할 것을 구분하여 사용해야 합니다.

▲ **이미지 배열과 트리밍을 잘못한 디자인**
중앙선에 인물이 겹쳐 있고, 과도하게 불필요한 천장 부분이 많이 나오게 트리밍을 하는 것은 바람직하지 못합니다. 적절한 트리밍이 이루어지지 않아 이미지가 중복되는 느낌이 듭니다.

시각적 영역

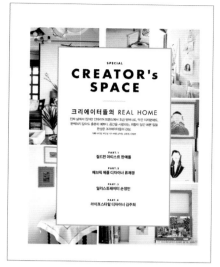

▲ 이미지 활용을 적절하게 한 디자인
페이지가 많은 칼럼에서 중요한 것은 시작 페이지(도비라)를 한눈에 알아볼 수 있도록 표현하는 것입니다. 파트별로 분류된 페이지의 이미지를 적절하게 보여주면서 각 파트별 주제도 나타낼 수 있어야 합니다.

▲ 이미지 활용을 잘못한 디자인
과도하게 이미지를 해치는 형태의 레이아웃은 잘못된 레이아웃입니다. 이미지가 나타내려고 하는 점이 어떤 것인지 전혀 알 수 없습니다. 이미지를 통해 나타내려고 하는 것이 분명히 드러나야 합니다.

장식 요소

▲ 잘 활용된 장식 요소
정돈된 그리드 안에서 장식 요소와 색상을 적절하게 사용하여 디자인에 장식 요소가 스며들었으며, 이미지의 강약을 조절하여 힘 있는 디자인을 완성하였습니다.

▲ 부담스러운 장식 요소
굵은 선과 따옴표는 디자인에 스며들어야 할 장식 요소가 부담스럽게 변질되는 이유가 됩니다. 이미지의 크기 변화가 없어서 지루한 느낌이 듭니다.

분할과 트리밍

◀ **적절한 트리밍과 면 분할**
여러 개의 이미지를 보여줄 때는 적절한 면 분할이 이루어져야 합니다. 이미지 성향에 따라 적은 면에 배치해야 할 이미지가 있고 큰 면에 배치해야 할 이미지가 있으며 이는 트리밍에 따라 달라지기도 합니다.

◀ **과도한 트리밍과 면 분할**
과도한 트리밍으로 어떤 이미지인지 알 수 없는 이미지가 있습니다. 의도가 무엇인지 알 수 없도록 면이 분할되었습니다.

패턴 활용

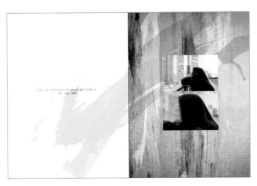

▲ **패턴 활용의 예**
책의 콘셉트에 따라 패턴이나 텍스처를 활용하여 지면에 짜임새 있는 지면을 완성하였습니다. 때로는 패턴이나 텍스처를 활용하여 차분하면서도 힘 있는 디자인을 표현할 수 있습니다.

▲ **밋밋해 보이는 지면**
배경색만 활용하여 지면을 구성해 밋밋해 보이는 페이지를 연출하였습니다.

그래픽 사용 원리

그래픽 요소를 사용할 때 그래픽 원리를 고려하면 좋습니다. 지속적으로 의식하고 생각하면서 사용하면 수준 높은 디자인을 할 수 있는 중요한 바탕이 될 것입니다.

타이포그래피가 상징하는 순수한 숫자 영역과 여덟 가지 꽃 사진이 서로 조화롭게 표현되었습니다.

조화

두 개 이상의 요소가 부분적인 상호관계에서 감각적인 효과가 극대화되는 것을 의미합니다.

유사 조화는 같은 성격을 가진 요소들이 조합된 것으로 서로가 동일하지 않아도 서로 닮은 형태의 모양, 종류, 의미, 기능끼리 연합되는 것을 의미하며, 대비 조화는 서로 다른 요소들의 결합으로 서로가 다른 것을 강조하면서 조화를 이루는 것을 의미합니다. 대비가 클수록 서로의 성격이 뚜렷하므로 대비 조화는 광고나 강한 시각적 요소가 필요할 때 사용되는 경우가 많습니다.

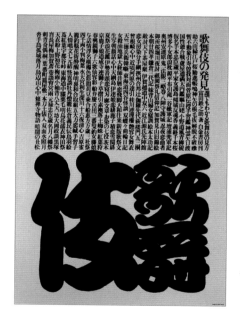

▲ 타이포그래피 – Tanaka Ikko
대칭은 안정감과 밀접한 관계가 있습니다. 극도로 다른 크기의 타이포그래피를 사용하였으나 양의 차이를 통해 힘의 균형을 맞추었습니다.

대칭

대칭은 안정적이며 통일감을 얻기 쉬우나 엄격하고 딱딱한 느낌을 주며 보수적인 느낌을 줍니다. 비대칭은 형태는 불균형을 이루지만 시각적인 정돈에 의해 균형 잡힌 것으로 보일 수 있으며, 개성을 느끼게 하고 힘을 느낄 수 있는 구조입니다.

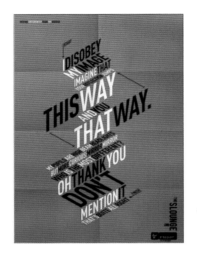

율동

각 요소들의 강약이나 단위의 장단이 주기성이나 규칙성을 가지면서 연속되는 운동을 의미하는데, 율동이 없다면 부드러운 질서와 운동감을 느끼지 못하게 되며 딱딱하고 어색한 느낌을 줄 수 있습니다.

규칙적인 반복과 흐름이 강조되는 점이를 통해 율동을 표현할 수 있으며, 강약에 단계를 주는 것도 율동을 표현하는 방법입니다.

◀ Slounge Poems 포스터 – Luca Fontana
사선은 기본적으로 움직임이 강한 구도입니다. 타이포그래피를 입체적으로 표현하여 방향성과 운동감이 느껴지도록 하였습니다.

통일

형, 색, 양, 재료 및 기술상에서 미적 단계의 결합이나 질서를 의미하며, 전체적인 느낌을 이어가는 것을 의미합니다. 통일에 지나치게 치중하면 단조롭고 무미건조하기 쉽기 때문에 포인트를 주는 디자인을 염두에 두는 것이 좋습니다.

◀ Very Graphic 포스터 – Barbara deWilde
각 영역에 그림이나 표현은 다양하지만 전체적으로 볼 때는 통일감이 있습니다.
동일한 분할 면, 동일한 색상 군집 등으로 인해 전체적으로 통일감 있는 한 주제로 느껴집니다.

변화

자유로움으로 시선을 끄는 장점도 있지만 극단적으로 치우칠 때는 혼란과 무질서를 초래할 수 있으므로 통일의 영역을 침해하지 않는 한도에서 이루어져야 효과적입니다. 규칙과 운동을 통한 변화로 부분과 전체의 관계를 좀 더 풍부하게 만들 수 있습니다.

◀ 2016 나고야 전시회 플라이어 포스터
윗부분 패턴 같은 이미지 영역과 아랫부분 텍스트 영역을 나누어서 변화로 대비되는 구조를 만들었습니다.

동세

특정한 방향을 향하거나 이동하는 느낌으로 페이지의 활력을 주는 것으로, 운동, 변화, 활기, 동작, 이동 등을 의미합니다.

◀ 매거진 FELD 2016
펼침면에서 특정 방향을 인물이 보고 있고 그 시각이 향한 지점에 있는 캘리그래피로 인해 더욱 역동적인 흐름이 느껴집니다.

비례

편집 디자인에서 가독성과 시각적인 강조를 위해 가장 익숙해져야 하는 부분이 비례입니다. 비례는 규칙적으로 변화를 주어서 부분과 전체의 관계를 좀 더 풍부하게 하는 변화로, 시각적으로 가장 조화를 이루는 1.618:1을 '황금 비율'이라고 합니다. 책의 국판이나 엽서의 크기가 대략 이 분할로 되어 있습니다.

◀ 영화 '더 파운더' 포스터(2017)
3등분으로 바탕을 분할하고 그 가운데에 분리감 있는 인물을 배치하고, 그 위에 타이포그래피를 얹히는 등, 모든 요소의 비례를 치밀하게 계산하여 구성하였습니다.

점증

조화적인 단계에 한하여 일정한 질서를 가진 자연적인 순서의 계열로서, 기본적으로 유사한 일련의 흐름을 의미합니다.

◀ Last Minute 포스터 – Magdiel Lopez
사진 크기, 면 분할, 그러데이션 색상, 방향이 점증적인 연결성과 흐름을 느끼게 합니다.

그래픽과 이미지 활용으로 디자인에 차별성을 더하라

ITALIAN IS BETTER

GUCCI NEL MONDO

It bag e mocassini cult: creazioni con dentro un sogno. Per questo la maison fiorentina ha deciso di esportare non solo le borse, ma anche gli artigiani che le creano, gesto dopo gesto: nascono così gli Artisan Corner. Nei negozi Gucci di Singapore, Tokyo e Kuala Lumpur saranno allestiti, tra febbraio e marzo, veri e propri laboratori, dove i maestri artigiani realizzeranno in diretta i mocassini con morsetto che hanno appena compiuto 60 anni, ma anche la New Bamboo e la New Jackie, le versioni attualizzate delle borse mito. www.gucci.com

SUPER FRESH IN AUSTRALIA

La terra down under è (finalmente) patria di chef gourmet e la cucina, a Sydney in particolare, è tra le più interessanti, complice l'abbondanza di materie prime super-fresche e l'influsso delle tradizioni asiatiche. Conquista tutti il food italiano: non solo con ristoranti, ma anche con empori del gusto made in Italy. Come quelli dei Fratelli Fresh, lodati anche dal Financial Times, che sono arrivati a ben tre location contando sull'attrattiva della vera mozzarella di bufala, dell'aceto balsamico, del prosecco, dei savoiardi. Tanto che hanno aperto (in alto e qui accanto) una catena di bistrot, i Café Sopra. Pur essendo, per l'appunto, down under, esattamente sotto l'Italia! www.fratellifresh.com.au

IL BROCCATO VESTE IL DESIGN

Rubelli, la mitica casa veneziana, ha rivestito alcune sedute di Moroso esposte al Museo di Arti Decorative di Lione (foto, Paper Planes), con un prezioso broccato che riproduce un papier peint del '700 francese. In produzione da quest'anno. www.rubelli.com, www.moroso.it

UNA LIVING SHOWROOM A NEW YORK CITY/ L'idea è tutta nel nome: Design-Apart. Ovvero un appartamento – il primo è un loft a Manhattan – arredato con il meglio della produzione artigianale italiana, con pezzi anche custom made, che per un anno e mezzo interpretà una living showroom, una sorta di vetrina abitata. L'ideatore, il padovano Diego Paccagnella, con alle spalle già brillanti progetti di social design, ci crede così tanto che ci si è trasferito personalmente, con moglie e bambino. Li organizza cene, contatti con clienti, servizi ad hoc: perché le aziende che partecipano all'installazione, dalle cucine ai divani, lavorano anche su misura. La prossima tappa è l'Australia: Design-Apart sta cercando a Sydney un appartamento o una casa terrace da colonizzare. Attenzione: senza pagare un affitto, anche questo fa parte del gioco; ma, dopo il periodo stabilito, la casa viene restituita arredata! www.design-apart.com

DANIEL BOUD

▲ Bon Appetit
이미지에 누끼 작업을 하여 내용을 분리하였습니다.

① 디자인에 차별성을 주는 요소

기본적인 디자인을 한 다음 기본에 플러스되는 요소를 더하는 것이 디자이너의 역량입니다. 기본 디자인을 잘하는 것도 중요하지만, 플러스되는 요소로 디자인에 차별성을 준다면 더 좋은 디자인이 될 것입니다. 깔끔한 디자인에 강인한 인상을 주는 컬러를 일부 포인트로 활용하면 힘 있는 디자인을 할 수 있습니다.

② 주제에 따른 분리

주제별로 분리감을 주는 것은 디자인 초년차가 가장 간과하고 있는 요소입이다. 같은 주제의 이미지와 텍스트는 같은 주제임을 확실하게 표현하기 위해 모아 주고, 다른 주제의 이미지와 텍스트는 간격을 두어 보는 사람이 혼동하지 않도록 해야 합니다.

③ 다양한 이미지 활용

이미지가 많고 지루하기 쉬운 내용이라면 이미지를 다양한 방법으로 활용하는 것이 좋습니다. 예를 들어 세 가지 주제가 한 페이지에 나와야 하는 경우, 이미지를 한 컷만 활용한 디자인, 이미지를 여러 컷 넣은 디자인, 혹은 누끼 컷을 키워 배치한 디자인을 함께 사용할 수도 있습니다.

①

②

2 COFFEE CRAVING
Le Creuset French Press

"I already own a perfectly functional French press, but for an unrepentant coffee addict, perfectly functional just doesn't cut it."
—Andy Ward, contributing editor
$60; lecreuset.com

3 GRIDDLE ME THIS
Lodge Pro Iron Griddle

"Dads cook breakfast. And the best way to cook it is on a griddle. This one is reversible—the other side is a grill."
—Andrew Knowlton, the Foodist
$39; target.com

4 CRUSH OBJECT
Waring Ice Crusher

"I've seen this in action, and it's key for smash cocktails and frosty Margaritas."
—Jim Gomez, production director
$80; jcpenney.com

5 GOING WHOLE HAM
Bellota Ham

"A Spanish colleague told me how his family kept a *jamón ibérico* on the counter at all times. This baked beauty is my start down that road."
—David Lynch, the Wine Insider
$249 for 4.5 lb.; latienda.com

6 ROLL WITH IT
Handled Rolling Pin

"This handmade maple rolling pin can double as a muddler or meat mallet."
—Chris Morocco, associate food editor
$100; herriottgrace.com

7 VISUAL AUDIO
Tivoli Model One

"This Bluetooth-enabled radio would be a major countertop upgrade."
—Ali Bahrampour, copy chief
$260; tivoliaudio.com

8 HOT ROCKS
Double Old Fashioned Goblet

"Does a good rocks glass—heavy in your palm, glistening cut crystal—actually make a single malt Scotch or small-batch bourbon taste better? I'll say this: It makes you enjoy that drink that much more."
—Adam Rapoport, editor in chief
$90; christofle.com

9 GOLD STANDARD
Gold Collection Cocktail Set

"It's gold-plated cocktail gear. What more do I have to say?"
—Alex Grossman, creative director
Starting at $17; cocktailkingdom.com

"I don't need my steak knife to weigh 20 pounds. I just need it to be sharp. The **Perceval 9.47** is based on the favorite pocket-knife of French chefs—and those guys do not mess around. The fact that it looks great? Well, I won't complain about that, either."
—*Scott DeSimon, special projects editor ($450 for set of six; fifisimport.com)*

PHOTOGRAPHS: MICHAEL DEPASQUALE, MICHAEL GRAYDON + NIKOLE HERRIOTT (ROLLING PIN)

▲ 매거진 Bon Appetit(US) 2015. 06

◀◀ 매거진 Bloomingville
Spring Summer 2016

◀ 매거진 Lofficiel 2013. 02

① 고정된 요소 포맷팅

지속적으로 고정된 페이지의 경우 고정되었음을 알리는 역할을 하는 요소를 사용하는 것이 중요합니다. 이는 매체의 아이덴티티를 형성합니다.

② 이미지와 연결되는 텍스트 배치

이미지와 설명 글을 연결하는 경우에는 이미지와 글을 디자인 요소로 묶는 방법을 사용하거나, 텍스트를 한쪽으로 모은 다음 번호로 연결하는 방법이 있습니다. 경우에 따라 다르겠지만 후자의 경우 시각적으로 더 안정적인 디자인을 할 수 있습니다.

③ 누끼 이미지를 사용할 때 고려할 사항

누끼 이미지를 사용하는 페이지 디자인은 디자이너가 어려워 하는 것 중 하나입니다. 공간감, 안정감, 재미 요소를 두루 갖추어야 하기 때문입니다. 만약 이미지 크기를 같거나 어중간하게 배치한다면 재미가 떨어지고 디자인의 힘도 떨어집니다. 키울 것은 과감하게 키우고 줄일 것은 적절하게 조절하는 것이 필요합니다. 또한 배치할 때 시각적으로 안정감을 줄 수 있도록 배치하는 것도 중요합니다. 누끼 이미지를 사용할 때는 안정감이 있으면서 재미 요소를 만드는 것이 관건입니다.

사진 트리밍을 이용한 디자인

한 가지 사진을 사용하여 주제를 표현하는 구성에서 사진 트리밍은 사진을 극대화하는 가장 효과적인 방법입니다. 트리밍을 통해 사진을 주제에 맞게 표현하면 시각적으로 전달력이 높아져 주목성까지 높일 수 있습니다.

📄 잡지 단면 / 패션, 뷰티 매거진 도비라

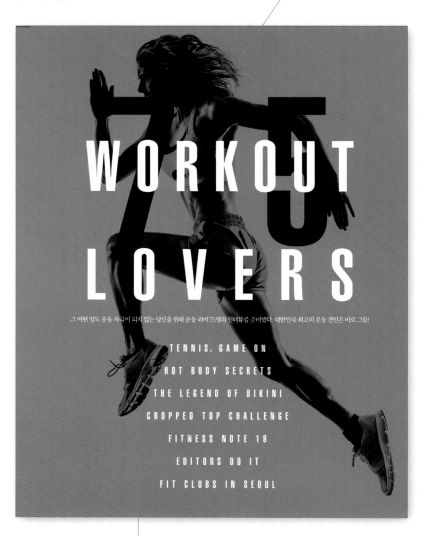

주제를 드러내지 못한 사진 트리밍
주제인 '운동'을 사진에서 효과적으로 전달하지 못했다.

산만한 목차 배열
주제를 구분하는 목차가 구분감 없이 산만하게 배치되어 가독성이 떨어진다.

GOOD👍

디자인 작업 시 포인트

· 주제 표현을 하는 사진을 트리밍하여 임팩트 있게 구성
· 컬러와 면을 사용하여 목차를 구분

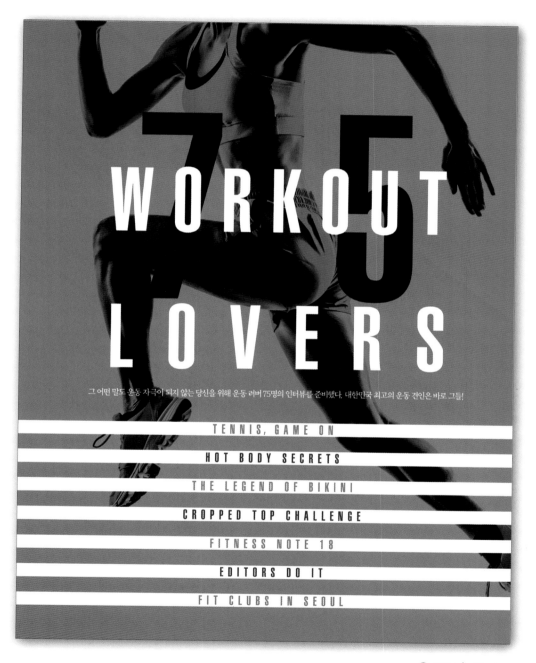

75 WORKOUT LOVERS

그 어떤 말도 운동 자극이 되지 않는 당신을 위해 운동 러버 75명의 인터뷰를 준비했다. 대한민국 최고의 운동 견인은 바로 그들!

TENNIS, GAME ON

HOT BODY SECRETS

THE LEGEND OF BIKINI

CROPPED TOP CHALLENGE

FITNESS NOTE 18

EDITORS DO IT

FIT CLUBS IN SEOUL

◐ Editor's Choice

페이지에서 사진 윗부분을 트리밍하고 크기를 조절함으로써 운동을 동적으로 표현하여 주제 전달성을 높였습니다. 목차에 두 개의 컬러와 흰색 면을 사용하여 구성하면서 내용이 명료해지며 가독성이 높아졌습니다.

02

사진 트리밍을 극대화한 디자인

사진 원본 비율을 그대로 사용하기보다는 콘셉트를 극대화할 수 있는 비율을 고려해야 합니다. 대비감 있는 트리밍을 하면 시각적 호기심과 주목성을 높일 수 있습니다.

📖 잡지 펼침면 / 패션, 뷰티 매거진 기획 화보 4페이지 ✏️

사진 톤과 맞지 않은 배경
무거운 톤의 주제가 있는 사진인데 배경에 검은색을 사용하여 사진이 주는 주목성을 해친다. 사진 자체가 힘이 있을 때는 컬러 사용을 최대한 배제하는 편이 시각적 주목성을 높일 수 있다.

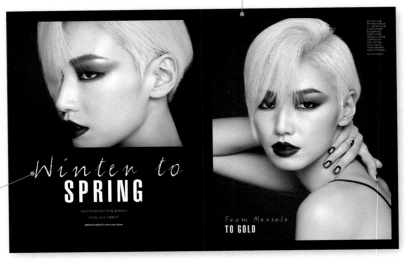

제목 서체 부조화
구도가 반듯하고 날이 선듯한 사진 위에 자유로운 느낌의 손글씨 서체는 조화롭지 못하다.

대비감 없는 사진 트리밍
메이크업이라는 주제를 두 가지 컷으로 좌우 페이지에 표현하는 기획에서 두 컷의 인물 포지션이 비슷하여 상대적으로 주목성이 떨어져 보인다.

GOOD👍

┌─────────────────────┐
│ 디자인 작업 시 **포인트** │
└─────────────────────┘

- 사진을 트리밍하여 주제 부각
- 사진 콘셉트에 맞는 선택
- 제목에 그래픽적인 요소 추가

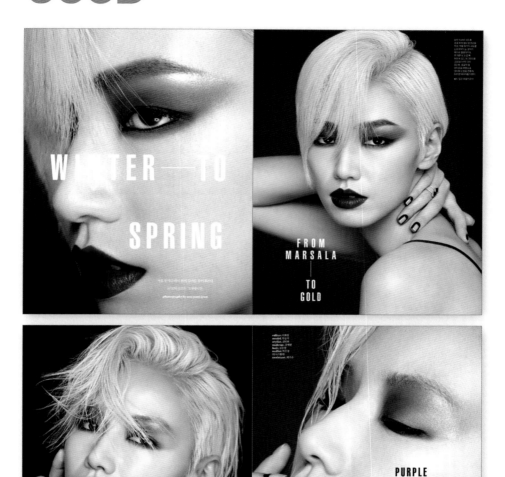

⊙ Editor's Choice

주제가 같은 두 가지 사진을 나란히 배치하고, 주제를 상징하는 한 사진의 트리밍을 극대화하여
사진 사이에 리듬감이 생겨 시각적으로 호기심을 자극하는 지면을 구성하였습니다.
제목 서체는 사진이 가진 콘셉트와 조화로운 산세리프 서체 하나만 사용하였고,
제목에 라인을 사용하여 자칫 평범해 보일 수 있는 제목에 개성을 부여하였습니다.

여백에 텍스트를 그래픽 요소로 활용한 디자인

여백을 만들고 그 여백을 어떻게 활용하는지에 따라 다양한 개성을 표현할 수 있습니다. 제목을 그래픽 요소로 여백에 배치하여 활용하면 독특하면서 유기성 있는 디자인을 할 수 있습니다.

📖 잡지 펼침면 / 패션, 뷰티 매거진 화보 2페이지

전형적인 사진 포지션
사진을 여백 없이 같은 포지션으로 배치하여 칼럼 표현이 신선하지 못하고 구성이 전형적이다.

복잡한 느낌을 주는 사진
개체가 많은 사진이 펼침면에 가득 차게 표시되어 복잡하다.

GOOD👍

🔼 Editor's Choice

여백과 텍스트의 균형으로 독자는 지면에서 시각적 안정감을 찾을 수 있습니다.
개체가 많아 복잡한 사진에 상하좌우 여백을 주어 주목성을 높였습니다.
여백에는 제목의 영문 서체 일부분을 그래픽 요소로 사용하여 페이지 사이 유기성을 추가하였습니다.

05

콘셉트를 살린 사진 배치와 트리밍

칼럼 주제 전달성을 높이기 위한 구성의 첫 단계는 콘텐츠 성격을 파악하는 것입니다. 콘텐츠 성격에 맞게 사진을 선택하고, 사진 프레임과 텍스트 박스를 다양하게 변형하여 배치하면 칼럼이 의도하는 메시지를 좀 더 명확하고 강력하게 드러낼 수 있습니다.

📖 잡지 펼침면 / 패션, 뷰티 매거진 내지 2페이지 ✏️

단락 글 구분감 부족
본문 텍스트 내용이 많아 단락 구분감이 부족해 보인다.

콘셉트와 맞지 않은 딱딱한 사진 배치
주제를 표현하는 사진은 자연스러우면서 위트있는 느낌이 들지만, 반듯하게 배치된 사진 프레임은 주제와 부조화스러워 보인다.

눈에 띄지 않는 배경 요소
다이어리를 콘셉트로 하여 노트 형태를 배치했으나 사진에 가려져 잘 보이지 않는다.

GOOD♪

○ Editor's Choice

페이지에서 주제가 되는 사진 프레임을 인물을 중심으로 변형하여 배치하였고, 지면 안쪽으로 주제가
되는 다이어리 형태의 사진을 트리밍을 하면서 주제 전달성을 높였습니다. 또한 다이어리 사진 뒤쪽으로
상황을 연상하게 하는 사진을 배치하여 지면에 입체감과 생동감을 추가했습니다.

장식 요소로 시각적 효율성을 높인 디자인

장식 요소는 과하게 사용하면 혼란을 주지만, 여러 가지 정보가 복잡하게 사용됐을 때 시선을 원하는 방향으로 흐르게 만드는 역할을 하기도 합니다. 내용과 사진 등 많은 조각들로 이루어진 페이지에 가이드나 장식 요소를 사용하면 독자가 내용에 순차적으로 집중할 수 있습니다.

잡지 단면 / 시사, 경제 매거진 도비라

그래픽 요소 편
06

NG

시선을 잡는 요소 부족
여러 가지 텍스트, 사진, 정보가 있을 때 칼럼을 나타내는 부분에 시선을 잡는 요소가 부족하다.

메인 요소의 임팩트 부족
페이지에 메인이 되어야 할 부분임에도 차지하는 너비가 적어서 아랫부분 내용과 비슷한 단위로 느껴진다.

무심히 나열된 6단 텍스트 프레임
많은 수의 단에 포인트되는 요소가 없어서 구성감이 떨어진다.



GOOD👍

'I'll bump plans with you, brother.'
"계획을 서로 맞부딪쳐 봅시다."
공화당 대선 후보 릭 페리 텍사스 주지사
허먼 케인에게 경제 구상을 비교해 보자고 제안하며

WHAT'S AHEAD	10월 24일	10월 24일	10월 26일	10월 26일	10월 27일	10월 29일
	월터 아이작슨, 스티브 잡스 전기 출간	콜드플레이 새 앨범 Mylo Xyloto 출시	힌두교 빛의 축제 디왈리	미 항공우주국(NASA) 대형 기상위성 발사	아일랜드 대통령 선거일	9개월에 걸친 세계일주요트대회 볼보 오션 레이스 스페인에서 출발

영토의 3분의 1을 집어삼킨 수마

금요일(21일) 밤 태국 역사상 50년래 최악의 홍수가 방콕 교외(사진)에서 시내로 밀려들기 시작했다. 정부가 자연재해 경보를 발령한 지 몇 시간 만의 일이다. 지난 2개월 동안 홍수로 태국 영토의 3분의 1이 물에 잠기고 수십억 달러 상당의 피해가 발생했으며 수백 명이 사망했다. 지난 주말까지 방콕 주위 곳곳에 모래주머니가 널려 있고 주민들이 건물 앞에 콘크리트 블록을 쌓고 있었다. 상점에서는 생수와 인스턴트 라면이 날개 돋친 듯 팔려나갔다. 주민들은 밤 사이에 무슨 일이 벌어지지 않을까 불안해 하며 잠자리에 들었다.

NEWS BITES 당신의 좌우명은?

가수 캐서린 맥피
"무엇을 하는지로 사람을 판단하지 말라."

가수 테일러 스위프트
"인생에서 성공하려면 아무리 많은 사람이 불가능한 일이라고 말해도 무시해야 한다."

배우 몰리 심스
"품위를 지키고 감사할 줄 알라."

173

⊙ Editor's Choice

전체적으로 시선을 끌 수 있는 장식 요소를 사용하였으며, 주제가 되는 내용을 확대하여 크게 배치하였습니다. 라인을 활용해 요소 각각을 구분하여 정리가 되어 보입니다.

07

시각적 언어를 사용한 디자인

주제를 표현하는 사진은 칼럼 콘셉트가 이해되도록 돕는 역할을 하는 동시에 독자들의 호기심과 시선을 끄는 도구로 사용됩니다. 사진에 아이디어를 더하여 주제를 한눈에 알아 볼 수 있도록 표현하면 메시지 의도를 명확하고 강력하게 전달할 수 있습니다.

📑 잡지 단면 / 패션, 뷰티 매거진 내지

복잡한 메인 사진
두 가지 향수를 섞는 것을 표현하기 위해 두 향수의 전체 이미지를 같이 배치하니 구성이 복잡해 보인다.

연결성 없는 사진과 텍스트
내용과 사진의 연결성이 부족하여 효율적으로 독자에게 전달되지 않는다.

GOOD👍

THINGS TO LOVE
BEAUTY

Art of Layering

아직 운명의 향수를 발견하지 못했다고 안타까워하지 말자.
때론 발견보다 발명이 더 쉬울 수 있으니, 향수 레이어링이 그 해답일지 모른다.

"자신이 사용하는 향이 무엇이라고 말하고 다니는 여성들
이 불쌍해요. 향은 그 자체로 말해야 합니다. 향은 은밀하게
속삭이니까요." 가브리엘 샤넬의 말처럼 향은 나에 대해서
은밀하게 얘기해줄 수 있는 그 무엇이어야 한다. 요즘은 길
거리에서 같은 향수를 뿌린 사람을 만나면 같은 옷을 입은
사람을 만나는 것만큼 기분이 언짢다. 꼭 내 소유의 가장 은
밀한 것을 도둑맞은 느낌이랄까? 대중적인 향보다는 개성
을 표현할 수 있는 희소한 향을 추구하는 것이 요즘 트렌드
이다. 그리고 또 하나의 향수 트렌드가 바로 레이어링. 이 또
한 시그너처 향수에 대한 욕망의 발현이기에 이 두 트렌드
는 맥락이 같다고 할 수 있다. 하지만 향수 정말로 섞어 써
도 될까? 한 병의 향수는 제품화되는 과정에서 이미 완전체
로 만들어진 것이기 때문에, 무리하게 섞는 것이 오히려 본
래의 매력을 떨어트릴 수 있어 항상 그 위험성을 염두에 두
어야 한다. "향수를 레이어링하기 전, 그 향수의 성분에 대
해 파악하는 것이 먼저죠. 내추럴 프래그런스가 아닌, 인공
의 향인 경우 레이어링을 하면 역효과를 낼 가능성이 큽니
다." 임태경 프레쉬 마케팅 담당자의 조언이다. 아주 능숙한
사람이 아니라면 싱글 노트의 내추럴 프래그런스나, 가벼운
코롱끼리 섞기 시작하는 것이 좋다고. 또 향수를 섞을 때는
무거운 계열의 향수부터 뿌리기 시작해 가벼운 향수로 마무
리하는 것이 이상적이다. 박현주 겐조 마케팅 담당자는 더
구체적인 레이어링 룰을 제안한다. "플로럴과 플로럴을 섞으
면 여러 꽃이 혼합된 꽃다발과 같은 향을 느낄 수 있어. 여
리고 산뜻한 느낌의 플로럴과 따뜻하고 어른스러운 느낌의
머스크 향을 섞으면 연약하면서도 섹시한 매력을 지닌 향
을 느낄 수 있죠." 상반된 계열의 향조를 섞을 때에는 시간차
를 두고 뿌리는 것이 좋다는 것도 알아둘 것. 조말론 런던의
리테일 매니저 권해임이 권하는 방법도 흥미롭다. "바디 제
품과 함께 코롱을 사용해보세요. 레이어링의 효과가 더 오
래 지속되죠." 옷을 겹쳐 입는 것처럼 향수도 겹쳐 입을 수
있다. 누가 뭐라더라도 '내 향이라고 말할 수 있는 향을 만나
는 일. 향수 레이어링의 가장 큰 기쁨일 것이다.

DAISY
MARC JACO

EAU SO FRE

J'Hermes

마크 제이콥스 데이지 오 쏘 프레쉬 EDT 75ml 8만5천원, 에르메스 주르 데르메스 오드 퍼퓸 80ml 18만3천원

AS LONG AS IT TAKES

뷰티에도 시간의 법칙은 존재한다. 간간하게 사수해야 하는 피부 생존 법칙 4가지.

3 Minutes — **SCRUB**
각질을 모두 얼애버릴 기세로 문지르다보니
얼굴은 이미 홍당무. 스크럽은 생각 이상으로
피부에 자극적이다. 한 번에 오래하기보다 자주
문지르는 것이 낫다. 절대 3분은 넘기지 말도록.

4 Minutes — **CLEANSING**
클랜저의 오일 성분이 노폐물과 흡착하는
데도록 피부에 머무는 시간을 늘여주는 것이
좋다. 세안 역시 너무 오래하면 오히려 피부의
수분을 빼앗아가니 주의할 것.

3 Minutes — **MOISTURIZER**
3초 안에 보습을 해주면 좋겠지만, 현실적
데드라인은 3분. 세안 후 피부는 천연 보호막이
사라진 상태이기 때문에 수분이 증발하기 전
반드시 보습제로 피지막을 만들어줄 것.

10 Minutes — **MASK**
시트 마스크의 수분은 빙울까지 쥐어 팔기
세로 세월아 내월아 붙이고 있는 것은 금물.
10분이 지나면 이미 흡수할 영양 성분은 모두
흡수된 것으로 보아도 무방하다.

EDITOR 유지현

⊙ Editor's Choice

'레이어링'이란 키워드를 메인 사진의 양쪽 단면에 간결하게 표현하여 주제를 좀 더 강력하게
드러내는 구성이 되었습니다. 제목을 메인 사진 가운데에 배치하여 사진과의 유기성이 좋아졌으며,
아랫부분 단락 텍스쳐 사진에는 내용을 의미하는 타이포그래피를 더하여 내용 전달성을 높였습니다.

일러스트로 주제를 표현한 디자인

사진과 일러스트는 일반적으로 주제를 부각할 때 사용하며, 독자들의 호기심을 일으키면서 시선을 끌 수 있습니다. 주제 표현을 하는 사진의 트리밍을 조절하고 일러스트를 사용해 신선함을 느낄 수 있는 페이지를 구성해 보겠습니다.

📖 잡지 펼침면 / 패션, 뷰티 매거진 내지 2페이지

페이지 유기성 낮음
페이지 각각이 분리된 느낌이 든다.
주제를 부각하면서 페이지 유기성을 높일
요소가 필요하다.

불필요한 여백
주제를 표현하는 사진이 힘 있는 경우에
여백은 오히려 주목성을 떨어뜨린다.

NG

사진 구도와 조화롭지 못한 제목 배치
제목이 사진의 시선보다 아래에 있어 균형을
이루지 못한다.

GOOD

ELLE*beauty*

tune in spring and summer
NEW COLOR RULES

꽃이 만개하는 계절, 당신의 얼굴에도 화사한 기운이 맴돌기를! 메이크업 팔레트에 변화를 시도할 순간이다. 이번 시즌 당신이 선택해야 할 컬러 그리고 한층 세련되어지는 메이크업 노하우. **EDITOR** KANG OK JIN **PHOTO** SLIJPER DAWID

🔵 Editor's Choice

메이크업이라는 주제에 맞는 질감과 컬러의 일러스트를 조화롭게 배치하여 칼럼 주제를
잘 전달하도록 구성하면서 페이지 유기성을 높였습니다. 제목은 인물 컷 시선과 시각적 균형을 이루는
위치에 배치하여 시선 흐름이 유도되면서 주목성 있도록 구성하였습니다.

사진으로 대비감을 준 디자인

다양한 사진을 배치할 때는 메인으로 보여줄 사진과 서브로 보여줄 사진을 확인하고, 주제에 따라 중요한 사진을 확대하여 대비감 있게 배치하여 독자들로부터 시각적 흥미를 유발할 수 있습니다. 이때 사진의 중요도와 구도, 전체적인 조화를 고려해서 사진 각각을 조절해야 합니다.

📄 잡지 단면 / 패션, 뷰티 매거진 내지

대비감 없는 나열식 사진 배치
비슷한 크기의 메인 사진을 나열식으로 배치하면 리듬감이 없어져 시각적 흥미를 떨어뜨린다.

불필요한 여백
주제 단락을 구분하기 위해 제목을 중간에 배치하면서 불필요한 여백이 생겨 시각적 흐름을 방해한다.

영역 제목 약함
사진 및 내용의 영역을 분리한 제목이 약하다.

유기성이 부족한 내용 배치
단락 두 개를 분리하기 위해 사용한 검은색 안에 정보가 구분감 없이 배치되어 전달성을 오히려 해치고 있다.

GOOD👍

ELLE*fashion*

PARIS

worldwide
WONDER SHOPS
태평양 너머의 이들은 요즘 어디서 새 시즌을 준비할까.
전 세계에서 가장 '핫'한 16개의 쇼핑 성지(聖地)들! EDITOR 이경은

voskel
5 RUE JEAN PIERRE TIMBAUD
갤러리이자 셀렉트숍인 보스켈. 산진 작가와 패션
디자이너, 주얼리 디자이너 발굴에 힘쓰는 것이
이곳의 특징이다. 아티스틱한 레그 웨어 브랜드
'레 퀴 드 사르딘(Les Queues de Sardine)'을
비롯해 위트 있는 주얼리를 만드는 '샬롯트
마르티에(Charlotte Martyr)' 등 다양한 브랜드를
만날 수 있다. 3월에는 반인반수를 주제로 한 팝
아티스트의 'Chimères' 전시가 열릴 예정.
1-43-55-44-68 www.voskel.com

suite 114
114 RUE DU BAC
고급스러운 동시에 힙한 스타일을 추구하는
스위트 114. 발맹, 자일스 디컨 등 '강한' 이미지를
가지고 있는 브랜드들이 주를 이룬다. 자신을
'패션 코치'라 말하는 오너 에릭 데넬(Eric
Denele)의 셀렉션이 돋보인다. 1-42-84-07-56
www.suite114ruedubac.blogspot.com

hotel particulier
415 RUE LEOPOLD BELLAN
바네사와 레티시아 록 윌러 자매가 운영하는 호텔
파티큘리에. 비비안 웨스트우드 레드 라벨,
트웬티 에잇 트웰브를 비롯한 평키한 브랜드부터
알렉시스 마빌 같은 여성스러운 브랜드까지
다양하게 구성돼 있다. 1-40-39-90-00
www.hotelparticulier-paris.com

atelier des guillemites
3 RUE GUILLEMITES
마레 지구의 '아틀리에 데 귀유미츠'. 카페나
부티크 오픈을 앞두고 있는 이들이 특히 많이
찾는 이곳에는 시간의 흐름이 묻어나는 독특한
엔티크 소품들이 가득하다. 1-42-78-28-58

F-TROUPE.COM

ln-cc 18-24 SHACKLEWELL LANE, DALSTON
LONDON
layers london 16 CONDUIT STREET
3939 shop 2-4 OLD ST.
127 *shop* 127 BRICK LANE RD.
KABIRI.COM
rellik 8 GOLBORNE RD.

MERLEOGRADY.COM

●LN-CC 5개의 방으로 구성돼 있으며, 예약제로 운영된다. 룸1부터 룸4는 각각 베이식 아이템, 아빙가르드 브랜드, LP와 아트북, 액세서리들로 꾸며져 있으며,
룸5에서는 매달 파티가 열린다. 203-174-0729 www.ln-cc.com ●LAYERS LONDON 후세인 살라얀을 비롯해 중성적이고 아방가르드한 브랜드 이 위주로
구성돼 있다. 207-495-1296 www.layerslondon.com ●3939 SHOP (페이즈드 앤 컴퓨즈드)의 아트 디렉터였던 피터(Peter)와 마케팅을 담당하던 타수오
히노(Tatsuo Hino)가 만든 숍. 평키하고 캐주얼한 무드. 207-253-3129 www.39-39shop.com ●RELLIK 패션 피플들 사이에서 특히 유명한 빈티지 숍.
208-962-0089 ●127 SHOP 릭 오웬스, 발렌시아가 등 색깔 있는 브랜드들의 다양한 시즌 제품을 만날 수 있다. 207-729-6320

ANTHEA SIMMS, EYEVINE(2매), COURTESY OF VOSKEL, HOTEL PARTICULIER, SUITE114, LN-CC, LAYERS LONDON, 3939SHOP, RELLIK, 127 SHOP

🔵 Editor's Choice

메인 사진을 페이지 가운데 크게 배치하고 서브 사진을 작게 조절해 균형감 있게
배치하면서 사진 사이 대비성과 리듬감이 생겨 독자의 호기심을 자극합니다.
영역 제목의 크기를 키우고 아랫부분 단락 글에서 검은색을 크게 배치하면서 구분감이 좋아졌습니다.

주제가 있는 트랜드 북 디자인

트랜드 북은 사진을 충분히 보여주면서 정보를 부가적으로 전달하는 것이 목적입니다. 여기에서는 트랜드 컬러를 선택한 다음 촬영을 진행하였고, 컬러칩 느낌을 주는 것을 생각하면서 작업하였습니다.

📖 브로슈어 펼침면 / 컬러, 페인트 스타일 브로슈어 32페이지 중 6페이지 ✏️

NG 👎

난해한 데코레이션 포인트 위치
디자인 포인트 요소인 컬러칩이 집중하기 힘든 위치에 있다.

주목성이 떨어지는 시작 페이지
시작하는 페이지인데 왼쪽으로 정렬되어 있어 이후 페이지와의 연관성과 주목성이 떨어진다.

이미지 활용 부족
메인 촬영 이미지를 충분히 보여주지 못하고 있다.

- 이미지는 가능한 크게
- 컬러칩 분리감 강조
- 명확한 그리드로 이미지에 집중도 높임

GOOD👍

✪ Editor's Choice

시작 페이지를 가운데 정렬로 배치하여 주목성을 높였고,
일정하지 않은 원고의 특성상 단 폭을 같게 할 수 있는 레이아웃을 활용하였습니다.
사진 비율 또한 판형에서 충실하게 이미지를 보여줄 수 있도록 세로형으로 맞췄습니다.
여백을 활용하여 각 페이지의 컬러칩 주제가 잘 인지되도록 완성하였습니다.

창의적으로 주제를 표현한 디자인

그래픽 요소 편

11

주제를 효과적으로 표현하기 위해서는 임팩트 있는 한 컷을 사용하여 메시지를 응집력 있게 전달할 수도 있고, 이미지를 다양하게 사용해 주제를 시각화하여 흥미롭게 전달할 수도 있습니다. 칼럼이 가진 메시지가 무엇인지를 먼저 파악한 후 아이디어화해야 합니다.

📖 잡지 펼침면 / 패션, 뷰티 매거진 내지 2페이지 ✏️

복잡하게 배치된 사진
한 페이지에서 너무 많은 사진이 통일성 없이 배치되어 시각적인 안정감이 들지 않아 내용 전달이 부족한 구성이 되었다.

전달력이 약한 메인 사진
임팩트 있는 한 컷을 사용하여 주제를 표현하였지만,
주제의 메시지인 'Now And Later'와 사진의 유기성이
떨어져 독자에게 효율적으로 전달되지 않는다.

디자인 작업 시 포인트

· 메시지를 파악하여 메인 사진 표현
· 복잡한 구성일수록 사진을 덜어내서 정리
· 좌우 페이지의 시각적 균형감을 고려하여
 구성

GOOD👍

Editor's Choice

주제 메시지를 표현하기 위해 왼쪽 페이지는 겨울과 봄을 상징하는 배경 이미지를 배치하고,
그 위에 컬렉션 모델 사진을 중첩하여 배치해 주제인 계절 흐름을 효과적으로 전달하고 있습니다.
오른쪽 페이지는 왼쪽 페이지와 연결감 있도록 위쪽 가운데에 컬렉션 모델 사진을 박스 컷으로
무게감 있게 배치하여 주목성이 생기면서 복잡함을 해소합니다.

일러스트를 재구성한 디자인

칼럼 주제를 표현하는 사진이나 일러스트 한 컷으로 페이지를 구성하는 경우 단조로울 수 있지만, 변칙적으로 재구성하면 시각적 주목도를 높일 수 있습니다.

📖 집지 펼침면 / 패션, 뷰티 매거진 내지 2페이지 ✏️

단조로운 일러스트와 텍스트 배치
주제를 표현하는 일러스트와 텍스트를 좌우 페이지에 대칭으로 배치하여 안정감을 주었지만, 새로운 시각적 자극이 없어 지루하다.

검은 바탕의 흰 글씨
검은 바탕에 흰색 글씨는 인쇄가 잘못되었을 때 묻히기 쉬우며 다음 페이지와의 연결성도 떨어진다.

마진 불균형
본문 글이 많은 페이지를 구성할 때 상하좌우 마진을 고려해 시각적 균형감을 주어 텍스트를 배치하면 글만으로 구성된 지면의 답답함을 해소할 수 있다.

디자인 작업 시 포인트

- 주제 일러스트 재구성
- 텍스트 단에 변화를 주어 운동감 부여
- 불필요한 여백이 생기지 않게 정리

GOOD👍

Ⓔ Editor's Choice

주제를 표현하는 일러스트를 페이지 1/2 비율로 줄이고 텍스트를 배치하였기 때문에 텍스트 단의 시작하는
지점과 끝나는 지점이 달라져 변화가 생겼으며, 지면의 정지된 느낌에서 벗어나 움직임이 느껴지는 구성이
되었습니다. 또한 주제 일러스트 일부분을 오른쪽 페이지에 재구성해 배치하고 손글씨 서체를 사선으로
사용하여 재미있는 시선 흐름을 만들어 독자에게 시각적 흥미로움을 줍니다.

일러스트를 재구성한 디자인　**235**

13

사진을 리듬감 있게 배치한 디자인

리듬감 있게 사진을 배치하는 방법에 대한 기준은 정의를 내리기 어렵습니다. 전체적인 흐름과 사진마다 가지고 있는 특성에 따라 구성 방법이 다르기 때문입니다. 전체적인 이미지의 조화를 고려해서 크기를 조절하고 트리밍해야 합니다.

잡지 단면 / 패션, 뷰티 매거진 내지

NG

부적절한 제목 배치
모두 영문인 칼럼명, 부제, 제목을 나란히 배치하여 구분감이 없고 가독성이 떨어진다.

단조로운 사진 배열
그리드 안에서 사진을 배열하면 시각적 안정감은 있지만, 독자의 흥미는 떨어진다.

대비감 없는 사진 크기
주제 표현을 하는 사진 양이 많을 때는 시각적으로 시선을 잡을 수 있도록 사진 크기를 대비감 있게 배치해야 주목성을 높일 수 있는데 사진 크기 대비감이 약해 주목성이 떨어진다.

GOOD👍

ELLE*fashion*

10 *styling tricks*
TO BE
10 YEARS
YOUNGER

'나이에 맞는 옷차림'도 이젠 옛말이다. '보이는 나이'가 더 중요해졌기 때문. 사소하지만 중요한 10가지 동안 스타일링 해법들. EDITOR 이정은

FLORAL WAYS

플라워 프린트가 넘쳐나는 이번 시즌, 동안 효과를 누리려면 '꽃무늬' 선택에도 주의를 기울여야 한다. 우선 드레스만 노튼이나 루이 비통 런웨이에 등장한 것 같은 동양화 풍의 프린트는 'NO'! 렌조 풍의 생동감 넘치는 컬러풀한 플라워 프린트를 택하거나 D&G 풍의 잔잔한 소녀적인 플라워 프린트를 고를 것. 그 다음 캐주얼한 아이템과 매치해 가볍게 스타일링하면 된다. 미니스커트나 데님 팬츠가 가장 승산이 높은 매치 파트너!

2 SMALL AND COMPACT

small bag

이번 시즌 트렌드인 미니백은 '카메라백'이라는 애칭으로 불리기도 한다.

많은 여자들이 '로망 아이템'으로 꼽는 에르메스의 버킨백. 하지만 이런 빅 사이즈의, 게다가 각진 형태의 토트백은 가장 위험한 '노안' 아이템이다. 조금만 포멀해지게 옷을 입으면 어쩔 수 없는 '정장 가방'으로 변신하기 때문. 그렇다면 해법은? 최소한의 소지품만 들어가는 사이즈의 '미니백이야말로 가장 확실한 동안 아이템이다. 어깨에 매도 좋고 스트랩을 손에 감아 클러치백처럼 들어도 좋다. 그래도 사이즈를 포기할 수 없다면 클래식한 책가방을 닮은 프레피 무드의 가죽 백을 선택할 것.

ELLE102

○ Editor's Choice

부제, 제목, 전문을 왼쪽 윗부분에 배치하여 글의 구분감이 좋아졌습니다. 시선의 흐름에 따라 메인 사진을 가운데에 크게 배치하여 사진 사이 대비감이 커져서 시각적 흐름이 자연스러워졌습니다.

구성 요소가 많은 칼럼 디자인

그래픽 요소 편

14

여름 화장이라는 소재를 다룬 매거진 디자인입니다. 주제를 표현하는 구성 요소가 많은 칼럼의 경우 메인
사진과 텍스트 등 구성 요소를 겹쳐서 적절한 위치에 배치하면 지면에 입체적인 공간감이 만들어져 한결
생동감 있는 페이지를 구성할 수 있습니다.

📖 잡지 펼침면 / 패션, 뷰티 매거진 내지 4페이지

연결감 없는 사진과 텍스트
주제를 표현하는 사진과 제품 사진이 유기성 없이
분리되어 있어 연결성이 떨어져 보인다.

사진 구도와 맞지 않은 여백
임팩트 있고 시원한 구도의 메인 사진에
여백을 주어 시선 흐름이 확장되지 못해
본래 사진이 지닌 강렬함을 떨어뜨린다.

정형화된 사진과 텍스트 박스 배치
사진과 텍스트가 비슷한 크기로 반듯이 정렬되어 딱딱
한 느낌이 든다.

GOOD👍

🔵 Editor's Choice

주제가 되는 인물 사진을 여백 없이 시원하게 배치하고 제품 사진과 텍스트를 겹쳐 배치하면서
생동감 있는 페이지가 구성되었습니다. 제품 크기를 조절해 대비감을 주어 배치하면서
시선 이동이 유도되어 움직임이 느껴지면서 조형성이 높아졌습니다. 또한 단락 각각에 숫자를 넣고
본문 텍스트에 컬러를 사용하여 단락 글의 구분감이 좋아져 전달성이 높은 구성이 되었습니다.

15

유기성 있게 사진을 배열한 디자인

주제 사진을 유기성 있게 배치하면 지면에 생동감을 불어넣을 수 있으며 칼럼에 개성을 부여할 수 있습니다. 이때 디자이너는 이미지를 적절하게 선택할 수 있는 안목이 필요합니다.

📖 잡지 펼침면 / 패션, 뷰티 매거진 내지 4페이지 ✏️

NG👎

정형화된 사진 배치
주제 사진들이 네모 반듯이 딱딱하게 배치되어 있다.

유기성이 부족한 구성
앞뒤 페이지 이미지가 규칙 없이 배치되어 있고 흰색 여백으로 인해 사진과 페이지 사이 유기성이 떨어진다.

부적절한 본문 텍스트 배치
본문 텍스트 박스가 좌우 페이지에 걸쳐 배치되어 가독성이 떨어진다.

GOOD👍

◑ Editor's Choice

이미지를 연장하여 정형화된 구성에서 벗어나 지면이 시원하게 표현되었고, 유기성이 생겼습니다.
앞뒤 페이지에 컬러 사진과 흑백 사진을 같은 포지션으로 배치하면서 사진 콘셉트가 자연스럽게
부각되었습니다. 뒤쪽 페이지에서 본문 뒤로 흰색 텍스트 박스를 배치하면서 사진으로 꽉 차
자칫 답답할 수 있는 구성을 해소하고 본문 가독성을 높였습니다.

사진 배치를 조절한 디자인

비슷한 크기의 여러 사진을 사용하는 디자인에서는 사진의 크기와 배치, 컬러를 잘 이해하고 구성하는 것이 중요합니다. 일렬로 배치하기보다는 크기와 위치를 조절하여 배치하면 사진 하나하나를 명료하게 전달할 수 있습니다.

📄 잡지 단면 / 패션, 뷰티 매거진 내지

단조로운 라인 사용
적절한 라인 사용은 주목성을 높이지만, 내용과의 조화롭지 못한 사용은 오히려 답답해 보인다.

HOT BODY ALERT

1 MADONNA

2 ALESSANDRA AMBROSO

3 ROSIE HUNTINGTON WHITELEY

4 KARLIE KLOSS

5 BEYONCE

대비감 없는 사진 나열
일률적인 사진 배열은 시각적으로 흥미를 끌기 힘들다.

같은 컬러 사진의 구분 없는 배열
사진 컬러 사이 유기성이 고려되지 않아 이미지 각각이 잘 구분되어 보이지 않는다.

GOOD👍

HOT BODY ALERT

1 ALESSANDRA AMBROSIO
2 ROSIE HUNTINGTON WHITELEY
3 MADONNA
4 KARLIE KLOSS
5 BEYONCE

옛 갈라 레드 카펫 위 스타들의 보디라인 배틀이 열렸다. 이 중 위너는 언니들의 부활! 마돈나와 비욘세의 뒤태. 지면상 아깝게 싣지 못하는 마돈나의 앞태(BP만 테이프로 가린)는 노출 점수 2백 점! 여기에 터질 듯한 비욘세의 엉덩이는 가렸지만 가리지 않은 듯한 착시 현상을 내기도. 안타깝게도 엉덩이의 대명사, 킴 카다시안은 출산 후 얼마되지 않아 올해의 위너 리스트에서는 제외했다. 이 외에도 아슬아슬하게 지골을 드러낸 칼리 크로스의 퍼펙트 보디 역시 올해의 화제 리스트에 이름을 올렸다. 애프터 파티에서 과감하게 드레스를 자르는 영상은 2주 만에 3백만 명이 넘는 조회수를 기록하기도. 칼리 크로스뿐 아니라 알레산드라 엠브로시오, 로지 헌팅턴 휘틀리 등 모델들의 드레스 핏은 올해에도 역시 합격점! *editor* 이보혜

○ Editor's Choice

페이지 안에서 같은 컬러의 사진을 분리하여 배치하고, 사진 크기와 배치를 조절하여 대비감 있게 구성하여
사진 각각의 구분이 잘 되어 전달성이 높아졌습니다. 라인 대신 배경 컬러를 추가함으로써
사진들이 더욱 잘 보여 내용 전달이 명확해졌습니다.

그래픽 요소 편
17

주제의 분위기를 고려한 디자인

본문 디자인에 기본적인 규칙을 적용한 디자인이라도, 주제의 분위기가 확고하다면 분위기를 고려하여 디자인 요소를 추가할 수 있습니다. 무거운 주제를 다루고 있다면 어두운 프레임이나 컬러를 적용하는 것도 좋습니다.

📖 잡지 펼침면 / 시사, 경제 매거진 내지 2페이지 ✏️

NG 👎

개성 없는 제목
기본 규칙을 적용한 본문 디자인에 진한 검은색 제목을 사용하여 개성이 없다.

평범한 여백
무거운 주제를 다루고 있지만 주제를 암시하는 느낌이 부족하고, 여백 레이아웃이 단순하고 평범하다.

GOOD

사진의 구도감을 반영한 디자인

칼럼을 구성하는 요소가 단조로운 경우에는 사진의 구도를 반영하여 리듬감 있게 배치하면 독자 시선 흐름을 자연스럽게 유도할 수 있습니다. 변화를 시도할 때는 시각적 밸런스를 고려하여 연속성을 느낄 수 있도록 구성해야 합니다.

📖 잡지 펼침면 / 패션, 뷰티 매거진 내지 2페이지 ✏️

NG👎

구도감을 반영하지 못한 사진 배치
율동감이 느껴지는 메인 사진을 움직임 없이 배치하여 사진이 가진 콘셉트를 반영하지 못하였다.

정형화된 사진과 텍스트 위치
좌우 페이지의 박스 사진과 텍스트 박스가 반듯하게 놓여져 시각적 흥미를 유발하지 못한다.

- 덴마크 국기 모양 아이디어를 넣어 표현
- 사진 중 부담스러운 질감 사진 삭제
- 제목을 임팩트 있는 서체와 크기로 변경

GOOD👍

GREEN CHOICES

Green Growth Alliance between Denmark and Korea

주한 덴마크 대사관

GREEN CHOICES

Green Growth Alliance between Denmark and Korea

⊙ Editor's Choice

부담스러웠던 질감의 사진을 삭제하여 전체적인 사진의 톤을 맞췄고, 덴마크라는 주제에 맞게
덴마크 국기 모양을 활용하여 표지가 덴마크 국기처럼 보이게 하였습니다.
책등 배경을 어두운 색상으로 변경하여 흰색 글씨가 잘 보이도록 하였습니다.

효과적으로 대비를 표현한 디자인

같은 옷을 다르게 입는 패션을 주제로 하는 페이지로, 칼럼 주제가 가진 특성을 부각하기 위해서는 콘텐츠를 잘 파악하고 이에 맞는 요소를 사용해야 합니다. 적절히 사용된 요소가 조화를 이룰 때 칼럼에서 나타내고자 하는 의도를 분명히 전달할 수 있습니다.

📖 잡지 펼침면 / 패션, 뷰티 매거진 내지 2페이지 ✏️

주제와 어울리지 않은 제목
딱딱하고 굵은 고딕의 서체는 패션과
어울리지 않고 무거운 느낌이 든다.

주제에 부적합한 요소
칼럼 주제와는 상관없는 요소가
이질감을 느끼게 한다.

대비감이 느껴지지 않은 배치
두 가지 소재를 구분짓는 요소가 약하고
주목성을 떨어뜨린다.

- 그래픽 요소로 주제 표현
- 콘셉트에 맞는 서체 선택
- 주제 표현을 부각하는 레이아웃 구성

GOOD

◔ Editor's Choice

주제와 어울리는 서체를 사용하였고, 스타일링을 비교하는 콘셉트에 맞게
디자인 요소를 넣어 사진을 분리하여 콘셉트가 명확하게 보입니다. 내용을 이해하고
요소를 사용하여 전달력이 생기면서 디자인 완성도가 높아졌습니다.

패턴을 활용한 포스터 디자인

패턴을 활용하면 단조로운 느낌을 없앨 수 있기 때문에, 패턴을 배경으로 사용하는 디자인이 많습니다. 패턴은 같은 모양이 반복되기 때문에 부담스럽지 않게 표현하는 것이 중요합니다.

📋 포스터 단면 / 정보 전달 포스터 ✏️

잘못된 그래픽 패턴 사용
로고 모양을 차용하여 패턴을 만들었지만 위에 배치된 로고에 비해 패턴 크기가 작아서 로고를 활용한 느낌을 받기가 어렵다. 이러한 경우 로고 크기와 같이 패턴 크기를 크게 사용하는 것이 좋다.

NG 👎

CREATOR
EXCHANGE
PROJECT
한일 크리에이터 교류
프로젝트 2기 모집

한국의 예술, 창작분야를 전공하고 있는 학생과
아티스트 등을 일본·도호쿠·아키타 지역에 초청하여
현지의 문화와 예술, 생활, 산업 등과 연관성이 있는
그룹·단체·교육기관 등과의 교류, 시찰, 체험,
의견교환 등을 실시하고, 일본 방문을 테마로 한
작품의 공동 전시회를 개최 및 참가자들의
일본 현지 정보발신, 창작활동을 통한 교류네트워크
구축을 위한 기반을 만들고자 합니다.

대상자 20~30대의 대한민국 국적자로서 일본 정부의 초청 사업을 통한 방일
이력이 없는 사람 응모대상자 요건 회화, 디자인, 영상, 공예, 음악, 퍼포먼스,
정보발신(파워블로거, 여행작가, 출판 등) 등을 전공하거나 현재 해당 업무에
종사하고 있는 사람 모집인원 20명 모집방법 ①응모신청서(워드양식 응모신청서
작성)와 포트폴리오(본인의 활동과 작품을 확인할 수 있는 자료)를 첨부

제목보다 굵은 부제목
제목인 프로젝트 이름보다 부가적인 설명이 굵어서 강조되어 보인다.

부담스러운 느낌의 패턴
같은 모양이 너무 많이 반복되어 부담스럽고 같은 색상이 붙어 있는 경우도 있어서 시각적으로 보기 좋지 않다.

GOOD

CREATOR EXCHANGE PROJECT
한일 크리에이터 교류 프로젝트 2기 | 모집

한국의 예술, 창작분야를 전공하고 있는 학생과
아티스트 등을 일본·도호쿠·아키타 지역에 초청하여
현지의 문화와 예술, 생활, 산업 등과 연관성이 있는
그룹·단체·교육기관 등과의 교류, 시찰, 체험,
의견교환 등을 실시하고, 일본 방문을 테마로 한
작품의 공동 전시회를 개최 및 참가자들의
일본 현지 정보발신, 창작활동을 통한 교류네트워크
구축을 위한 기반을 만들고자 합니다.

대상자 20~30대의 대한민국 국적자로서 일본 정부의 초청 사업을 통한 방일
이력이 없는 사람 응모대상자 요건 회화, 디자인, 영상, 공예, 음악, 퍼포먼스,
정보발신(파워블로거, 여행작가, 출판 등) 등을 전공하거나 현재 해당 업무에
종사하고 있는 사람 모집인원 20명 모집방법 ①응모신청서(워드양식 응모신청서
작성)와 포트폴리오(본인의 활동과 작품을 확인할 수 있는 자료)를 첨부

◆ Editor's Choice

패턴을 활용할 때 크기나 색상을 주제에 맞게 사용하는 것이 중요합니다.
패턴이 반복적으로 보이는 디자인은 좋지 않습니다. 반복된 모양이 보이지 않도록 배치하였고,
로고와 패턴의 비율을 맞추었으며, 제목 굵기를 조절하여 주제에 더 힘이 있도록 했습니다.

23

사진이 많은 단행본 디자인

사진이 많은 단행본은 사진을 보기 좋게 구성하는 것이 중요합니다. 본문을 읽을 때 풍성하고 지루하지
않은 느낌이 들도록 디자인 요소를 사용하는 것이 중요합니다.

📖 단행본 펼침면 / 단행본 본문 6페이지 ✏️

단조로운 사진 배치
100페이지 이상되는 단행본에서 사진 배치가
단조로우면 내용을 계속 보기가 지루하다.

불편한 사진 트리밍
세로로 자른 사진 트리밍이
시각적으로 불편하다.

의미 없는 여백
풀컷으로 사용해도 되는 사진이 있는 페이지에
의미 없는 여백을 두는 것은 답답해 보인다.

GOOD👍

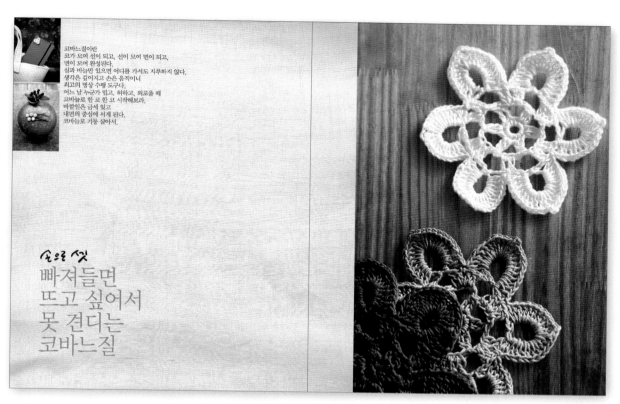

코바느질이란
코가 모여 선이 되고, 선이 모여 면이 되고,
면이 모여 완성된다.
실과 바늘만 있으면 어디를 가서도 지루하지 않다.
생각은 깊어지고 손은 움직이니
최고의 명상 수행 도구다.
어느 날 누군가 되고, 허하고, 외로울 때
코바늘로 한 코 한 코 시작해보라.
바깥일은 금세 잊고
내면의 중심에 서게 된다.
코바늘로 기둥 삼아서.

손으로 짓
빠져들면
뜨고 싶어서
못 견디는
코바느질

○ Editor's Choice

페이지가 많은 단행본은 부담스럽지 않고 지루하지 않게 끌고 가는 것이 중요합니다.
사진이 많은 단행본 특성상 사진 레이아웃을 불규칙하게 디자인하여 지루함을 덜었고,
적당한 비율에 맞추어 사진을 배치하였으며, 부담스럽지 않게 사진 트리밍을 했습니다.

24

주목성을 갖춘 배너 디자인

배너는 홍보하고자 하는 콘텐츠의 정보를 독자들에게 전달해야 합니다. 키워드를 사용하면 전달성을 높여 내용을 명료하게 전달할 수 있습니다. 내용과 제품, 텍스트의 균형을 맞춰 디자인에 안정감을 줘야 합니다.

📋 배너 단면 / 제품 홍보 배너

NG

의미 없는 요소 사용
의미 없는 텍스트 박스 사용으로
제품 사진의 주목도가 떨어졌다.

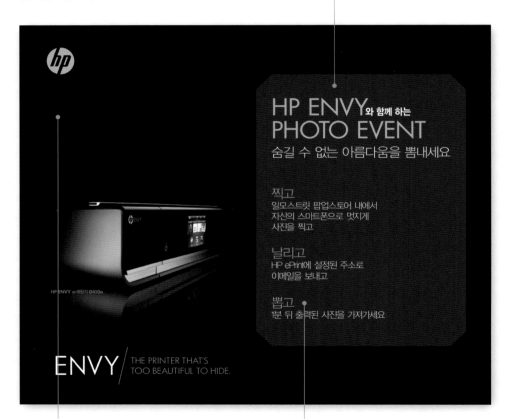

균형이 불안한 배치
텍스트가 한쪽에 몰려 제품 위쪽에 빈 부분이 생겨
균형이 불안하다. 제품을 강조하는 텍스트를 분산
하여 배치하거나 배경 요소를 추가할 필요가 있다.

전달력이 약한 키워드
키워드 사용으로 제품의 기능을 명료하게 전달
하려 했지만 시선을 이끄는 힘이 부족하다.

- 키워드 부각
- 불필요한 요소는 배제하고 시각적으로 조화로운 요소 사용
- 균형감 있는 레이아웃

GOOD👍

◎ Editor's Choice

제품을 설명하는 제목과 정보를 분리하여 균형감을 맞췄습니다.
키워드에 임팩트 있는 장식적 요소를 사용하여 독자들의 시선을 유도했으며,
배경에는 콘셉트에 맞는 질감의 그래픽을 넣어 균형을 맞추며 전달성을 높였습니다.

정보 전달이 주가 되는 디자인

중요 장소 위치를 표시해 둔 지도가 주를 이루는 단행본입니다. 정보 전달을 목적으로 하는 책이므로 원하는 정보를 쉽게 찾아 볼 수 있도록 구성해야 합니다.

단행본 펼침면 / 서울 여행 지도 단행본 내지 3페이지

답답한 프레임 사용
불필요한 사각 프레임은 답답한
느낌을 준다.

전달력이 떨어지는 내용
설명이 많을 때 각 해당 페이지에
적절히 분산하여 정렬하면 내용을
연결하는 것이 수월하다.

접지를 생각하지 않은 트리밍
지도가 접지에 물려 정보 일부분의
전달이 원활하지 못하다.

- 답답한 사각 프레임 제거
- 접지를 고려한 구성
- 적절한 내용 분산

GOOD👍

🔵 Editor's Choice

답답한 느낌을 주는 사각 프레임을 제거하였으며, 적절한 여백을 주어 접지에 지도가
물리지 않도록 하였고 누구나 쉽게 정보를 찾을 수 있도록 각 페이지에 맞게 캡션을
구분하여 스팟에 대한 정보를 편리하게 찾을 수 있도록 했습니다.

찾아보기

좋아 보이는 것들의 비밀
Good Design 개정판
최경원 지음 | 336쪽 | 22,000원

좋아 보이는 것들의 비밀
캘리그래피
왕은실 캘리그라피 지음 | 432쪽 | 26,000원

좋아 보이는 것들의 비밀
인포그래픽
김묘영 지음 | 424쪽 | 25,000원

좋아 보이는 것들의 비밀
브랜드 디자인
최영인 지음 | 408쪽 | 25,000원

좋아 보이는 것들의 비밀
픽토그램
함영훈 지음 | 344쪽 | 24,000원

좋아 보이는 것들의 비밀
모션그래픽
신의철 지음 | 448쪽 | 27,000원

좋아 보이는 것들의 비밀
illustration
문수민, 김연서 지음 | 422쪽 | 26,000원

좋아 보이는 것들의 비밀
편집 디자인
커뮤니케이션 디오 지음 | 400쪽 | 25,000원

좋아 보이는 것들의 비밀
편집&그리드
이민기 지음 | 424쪽 | 26,000원

좋아 보이는 것들의 비밀
패키지 디자인
문수민, 박상규 지음 | 448쪽 | 27,000원

좋아 보이는 것들의 비밀
타이포 그래피
이혜진 지음 | 432쪽 | 26,000원

좋아 보이는 것들의 비밀
UX 디자인
김경홍 지음 | 448쪽 | 26,000원

좋아 보이는 것들의 비밀
상업 일러스트
마이자 지음 | 528쪽 | 28,000원

좋아 보이는 것들의 비밀
공간 디자인
김석훈 지음 | 440쪽 | 27,000원

좋아 보이는 것들의 비밀
제품 디자인
박영우 지음 | 448쪽 | 26,000원

좋아 보이는 것들의 비밀
브랜드 아이덴티티
차재국 지음 | 384쪽 | 26,000원